一百則旅行諺語，
一百個
你該旅行的理由

文・攝影　　**田臨斌**（老黑）
繪圖・攝影　Olivia

西班牙 畢爾包 古根漢博物館

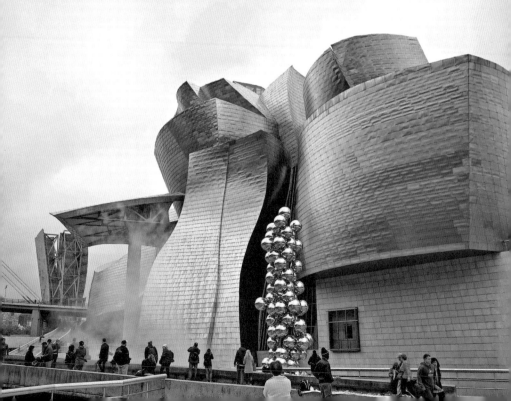

 自序

旅行遠遠不只吃喝玩買！

　　對不認識我的朋友，在此先做個自我介紹，1960 年出生，臺北市土生土長，外商石油公司工作 22 年，期間近半外派澳洲及中國大陸，45 歲提早退休回臺定居高雄。

　　關於旅行，年輕時常出差和渡假旅遊，到過不少地方，但說不上愛旅行，退休第一年，被我稱為「體內流有吉普賽血液」的老婆拖著跑了兩趟自助旅行，一次雲南、一次歐洲，各一個月，很辛苦，也很好玩，從此打開旅行的任督二脈。

　　回臺變本加厲，平均每年旅行三到六個月，累計到過近百個國家，曾在紐西蘭、泰國、澳洲、美國、柬埔寨、中國等地 Long Stay。2013 年開始迷上郵輪，至今共計在海上漂流 500 多天。

　　離開職場後，除了旅行，經常做的事還包括閱讀、寫作、運動，看電影和玩音樂，出版過幾本以退休為題的書，內容談到樂活人生三要素：錢、健康、職志。

　　我的職志是寫作，但旅行是做幾乎所有事情的動機，例如，運動以保持旅行需要的體力，閱讀以理解不同歷史文化，看電影以認識各地風土民情等，旅行更是源源不斷寫作靈感的來源。

　　至於旅行經費，在之前出版的書中對財務有較詳盡解釋。簡單說，退休前得有一定積蓄，但真正關鍵的二個因素是：1. 簡樸生活，2. 異地退休。此外，我是「破產上天堂」信奉者，期望在離開世界前花掉最後一塊錢。

　　我沒有小孩，有人說所以才能提早退休，我勉強同意；還有人說因此才能雲遊四海，我不同意。旅途中我見過許多有子孫的人旅行比我還兇，他們也不見得很有錢，但一定想得開、放得下，從他們身上我理解到，關鍵不在錢或子孫，在心態。

　　本書以一百句旅行諺語為骨幹，講這些諺語的人包括作家、哲學家、科學家、政治家、教育家、美食家和藝術家等，切入角度各自不同，共同點是透過體驗觀察，歸納出旅行的本

質特點，古今中外這麼多名人為之評論，旅行在世人眼中受喜愛和受重視程度可見一斑。

明眼人應可看出，本書表面講旅行，實際講人生。表面上人們為了逃離日常、關愛家人，犒賞辛勞而旅行，卻在潛移默化間產生對教育、生活、感情、工作、財務，乃至整體人生的影響，藉由這些諺語，本書將說明為何旅行遠遠不只吃喝玩樂加血拚！

究竟旅行還有哪些可能的目的，功用、如何達成、獲得？不管你現在是 18 歲還是 80 歲，女生還是男生，已婚還是單身，有錢還是沒錢，只要對旅行有一定程度興趣嚮往，且讓這些充滿智慧與哲理的諺語一一講給你聽！

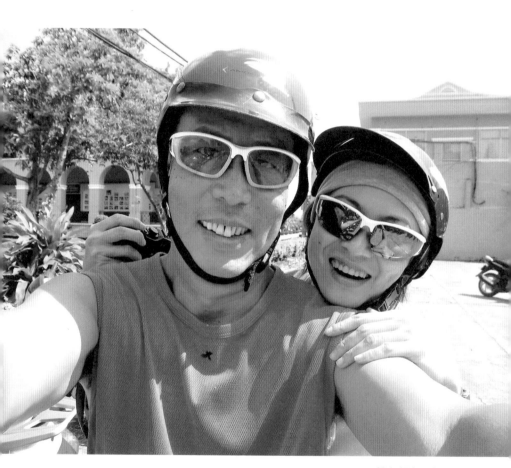

越南 胡志明市

一百則旅行諺語，
一百個
你該旅行的理由

PART 01
旅行，讓你有講不完的故事————————13

1. 你為什麼要離開？因為這樣才能回來。離開後再回到原地的感受，和從未離開大不相同。
2. 旅行，令你一時間講不出話來，接著讓你有講不完的故事。
3. 旅行令人謙遜，你看見自己的渺小。
4. 只要離開夠久，回家時就成了另一個人。
5. 只要旅行夠久夠遠，遲早會在旅途中遇見自己。
6. 旅行最大好處，是可以將生活日常轉變成全新體驗。
7. 旅行會發現人們對其他國家的認識經常是錯的。
8. 旅行是偏見，固執和小器的死敵。
9. 一個人旅行全世界四處尋找他需要的東西，最終卻在自己家鄉找到。

PART 02
旅行，教會我們理解與智慧 —————— 44

10. 重要的是不停提出疑問，「好奇」本身有其存在的理由。
11. 親身經歷一次比聽說一千次都更有用。
12. 人在海外，認識到有關本國的東西，比正在造訪的國家還多。
13. 別告訴我你受過多少教育，告訴我你進行過多少旅行。
14. 在所有書籍中，最棒的故事記載在護照這本小書之中。
15. 旅行，年輕時是教育的一部分；年長後是經驗的一部分。
16. 旅行促進理解，年歲促進智慧。
17. 要認識一條道路，親自走一趟比所有的猜想和描述都強得多。
18. 我閱讀，我旅行，我成為現在的我。
19. 教育不只傳遞知識，也在於學習用不同方式看世界，
 和加強探索世界的意願。

PART 03
旅行，喚醒沉睡的生活 —————— 76

20. 生活遠不只工作，旅行遠不只渡假。
21. 二十年後，相較於做過的事，你會為沒做的事感到更後悔。
22. 旅行即生活。
23. 這裡不是一個奇怪的地方；是一個新地方。
24. 生活不找藉口，旅行不留後悔。
25. 缺少新體驗，內心某些部分就會沉沉睡去。沉睡的人需要被喚醒。
26. 每年去一個以前從沒去過的地方。
27. 好好旅行比抵達目的地更重要。
28. 旅行不是工作的獎賞，是學習如何過生活。

PART 04
旅行，必須親身經歷 —————————————— 104

PART 05
旅行，是一件令人富有的事 ——————————— 136

PART 08
旅行，是一場探險歷程————————217

65. 世界很大，不去好好經歷是令人遺憾的事情。

66. 除非遠離陸地，否則無法發現新海洋。

67. 別擔心今天是世界末日，在澳洲，現在已經是明天了！

68. 人生從你跨出舒適圈那刻才正式展開。

69. 別再為路上的坑坑洞洞煩惱，開始享受旅程吧！

70. 恐懼只是暫時，遺憾持續久遠。

71. 如果你一直想成為一個普通人，那就永遠不會知道自己有多厲害。

72. 如果你不願嘗試陌生食物，不理會陌生風俗，害怕陌生宗教，
 逃避與陌生人接觸，那還是留在家別出門好了。

73. 我們居住的世界充滿美、魅力，和刺激。只要張大眼睛尋找，
 就可享有無窮無盡的探險歷程。

PART 09
旅行，是見識多元文化的機會————————245

74. 力量來自多元，不是同質。

75. 永遠不要用人的外表，或書的封面來做評斷；因為在破舊外表下，
 有許多值得探索的東西。

76. 維護自家文化不需要自滿，或不尊重他人文化。

77. 保持和平最根本的原則就是：尊重多元。

78. 讓小孩學一門新的語言和文化，是擴展他的同理心、同情心，
 和文化觀的最好方法之一。

79. 人們到遠方旅行，充滿興趣的觀察那些他們在家鄉視而不見的人。

80. 我旅行愈多愈理解，是恐懼使得本該是朋友的人成為陌生人。

81. 你曾到過的地方在潛移默化間成為你的一部分。

82. 旅行只有在回顧時才顯得光彩奪目。

PART 10
旅行，讓成見變少、體諒變多 —————————— 274

83. 旅行者看到他看到的；觀光客只看到他想要看到的。

84. 旅行者積極，他努力探索人群、冒險，和經歷。觀光客被動，他期望有趣的事自動發生在眼前。

85. 觀光是失望的藝術。

86. 我到過比薩斜塔。它是一個塔，斜的。我看著它，什麼也沒發生，於是我就去找地方吃飯了！

87. 所有旅行都有好處，如果去的是先進國家，你會學著改善自己；如果去的是發展較遲緩地區，你可以試著學習如何享受旅程。

88. 出門渡假我不喜歡到處買東西，平日在家採購次數已經夠多了！

89. 樹林中有兩條路，我選擇較少人走的那條，因而造就所有的不凡。

90. 旅行挑戰人們的成見，迫使人們重新思考預設立場，令人們心胸更寬闊，更懂得體諒他人。

91. 這世界上沒有陌生國度，只有自認陌生的旅行者。

92. 微笑是所有人的共同語言。

直到回家將頭靠在熟悉舊枕頭上之前，
沒有人知道旅行究竟有多美好。

希臘 聖托里尼

PART 01

旅行，
讓你有講不完的故事

1.

你為什麼要離開？因為這樣才能回來。

離開後再回到原地的感受，和從未離開大不相同。

Why do you go away? So that you can come back.
Coming back to where you started is not the same as
never leaving.

– Terry Pratchett

　　在決定參加 100 多天的環遊世界旅程之前，我猶豫了一年多，需要考量的事情很多，錢當然是重點之一，我想過如果不旅行，錢省下來可以換一臺令人稱羨的高級轎車，或買運動俱樂部會籍，或投資股票基金等。

　　簡單算筆帳，一臺新車可以開好幾年，然後再二手賣掉；高爾夫會籍終身享用，還有保值效果；投資理財不但可以儲蓄，也可以領利息。唯一純消費，有效期超短，且沒有任何遞

延利益的花錢方式，就是「旅行」。

　　我最終還是去了，也一如預期，除了一堆相片，黑到發亮的皮膚外，什麼也沒有帶回來或留下來，倒是銀行存款少了不少。

　　照說經此「輕狂」行徑，我該記取教訓，回歸「正常」生活，結果呢？旅行回來，經過一段時間休養回顧，我又開始規劃下一趟大旅行，而且這次，不像之前的猶豫，完全沒有任何遲疑。

　　旅行確實無法獲得看得見、摸得著的利益，卻可以帶來許多難以用金錢衡量的效用，這句諺語講的正是這件事。旅行結束看似回到原點，什麼都沒變，其實什麼都變了。看事情的角度變了、生命價值觀變了，經歷變多了、物欲變少了、心胸變大了，世界變小了！

　　那趟旅行結束後有人跟我說：一臺進口休旅車沒了！當然也可以說成兩張會員卡沒了，或四張臺積電沒了！從金錢角度看確實如此，但沒有名車我還有二手國產車代步，不打高爾夫可以跑步，沒有股票還不至於餓死，而從旅行中獲得的東西，即使把上述好康全部加在一起，我～也～不～換！

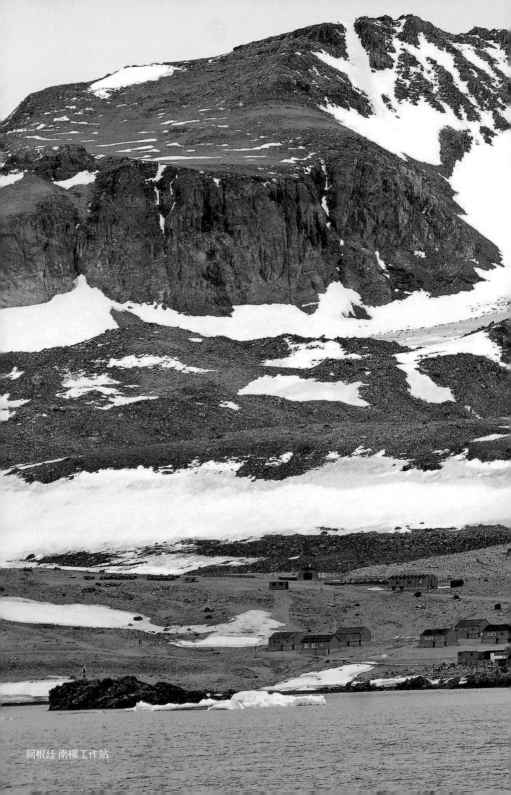

阿根廷 南極工作站

2.

旅行，令你一時間講不出話來，
接著讓你有講不完的故事。

*Traveling, it leaves you speechless, then
turns you into a storyteller.*
–Ibn Battuta

　　我曾聽一位朋友敘述他去巴黎羅浮宮參
觀的經驗，他從見到博物館的富麗堂皇建築
開始講起，說到在廣場排隊購票時遇見的各
國觀光客，進入場館後的興奮心情，見到許
多心儀已久藝術家作品時的內心激動等等。

　　故事高潮在當他奮力殺出一條血路，終
於見到「蒙娜麗莎微笑」的那一刻，雖然只
能遙遙望向一幅尺寸不大的畫作，卻整個人
像觸電一樣杵在現場動彈不得，起碼十分鐘

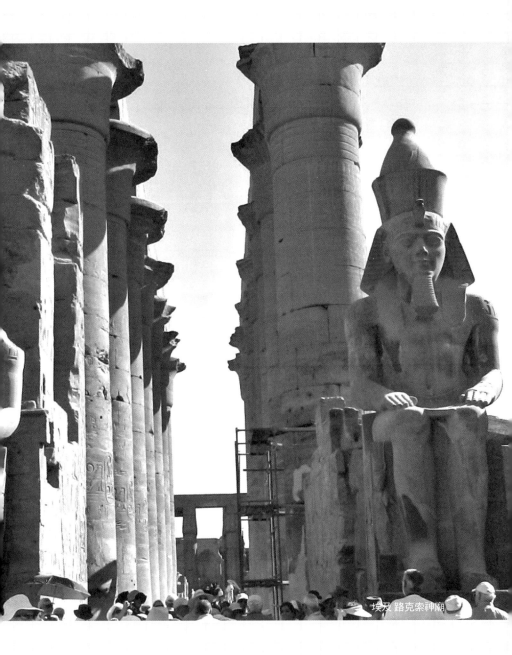

埃及 路克索神廟

說不出一句話來。記得當時聽故事的我們笑他是被人潮擠到動彈不得，腦筋短路才講不出話來。

幾年後我也有過一次類似經驗，造訪埃及路克索（Luxor），第一眼見到建造於西元前十四世紀的路克索神廟時，我才首次理解什麼叫「帶走我的呼吸」（take my breath away）；一時間腦袋一片空白，恍如走進夢境，除了不由自主的「哇」之外，什麼聲音都發不出來。

後來每次與人分享那段經歷，每次都還是很激動，恨不得將見到的所有細節，心中的所有感動，一股腦全部傾訴出來。情況就跟我朋友講羅浮宮，以及許許多多旅行愛好者回味他們各自的旅途經歷一模一樣。

這就是旅行，能夠讓一個平日愛說話的人一時間無聲無語，也能讓一個平日沉默寡言的人說起話來滔滔不絕。我聽過不少有關「蒙娜麗莎微笑」的軼聞傳言，拜旅行魅力之賜，令我印象最深的，竟然是我朋友花兩個鐘頭述說，卻連看都沒看清楚的那一次。

3.

旅行令人謙遜，你看見自己的渺小。

Travel makes one modest,

you see what a tiny place you occupy in the world.

– Gustave Flaubert

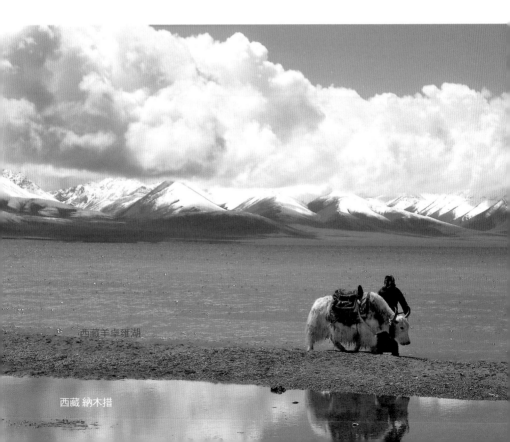

西藏羊卓雍湖

西藏 納木措

多年前在大陸工作，有回趁休假走訪西藏，第一眼看見喜馬拉雅山和雅魯藏布江的震撼至今記憶猶新。在「人類最後一片淨土」待了幾天心中突然有一想法：每天忙忙碌碌到底為什麼？成就了什麼？留下些什麼？結果答案還沒想出來就被公司緊急召回。

再一次有類似感受是坐船過太平洋，連續數天數夜放眼所及，除了大海還是大海，心中不禁產生一種感覺，平日生活中覺得很遠的地方，不過近如咫尺；覺得很長的時間，不過滄海一粟；覺得很麻煩的困難，不過庸人自擾；覺得很重要的事物，不過雞毛蒜皮。

生平到訪的第一個先進國家是美國，年輕的我感覺什麼都好棒、好進步，相對之下，自己的家鄉顯得落後許多，自己擁有的東西少之又少。後來有機會去到多個開發中國家，也在剛開始進步的中國居住，才理解自己家鄉多富裕，自己擁有的物品又多又好，

　　人在狹小時空環境待久了，接觸人事物同質性高，價值觀單一，喜怒哀樂情緒容易被放大，譬如考上好學校樂不可支，股票賠錢痛不欲生等。旅行帶領人增廣見聞，擴大格局，重塑價值觀，不再對一時困頓斤斤計較，也不再對眼前成就驕傲自滿。

　　我從沒見過一個愛旅行的人是不謙虛有禮、尊重他人的，原因很簡單，憑什麼不？人類只是地球上無數物種的一分子，身為其中的 70 億分之一，住在占地表不到 1/3 的陸地上，經歷微不足道的幾十年，有什麼資格不心懷敬畏，感覺自我渺小？

4.

只要離開夠久，回家時就成了另一個人。

You go away for a long time and return a different person.
–Paul Theroux

2013 年第一次搭郵輪環遊世界 105 天，連上提早出發和延後返回的時間，一共在外漂泊四個多月，在此之前我單次最長旅行從未超過一個月，可想而知，那趟帶來的身心衝擊非常大。事後有人問「旅程中想不想家？」除非感覺對方很認真，否則我通常只是笑笑，不置可否。

不是故作神祕，而是這問題真的不是三言兩語可以解釋明白。我記得很清楚，旅程第一個禮拜就像過去一樣，充滿興奮期待，兩三週後有點疲乏，開始想家，滿一個月時思鄉之情達到高點，逮到機會就找家鄉食物、看家鄉信息，並對陌生事物失去興趣。進入第二個月，雖然依然每天接觸陌生，並聯想到老家種種，但已然習慣旅行的日常和節奏。

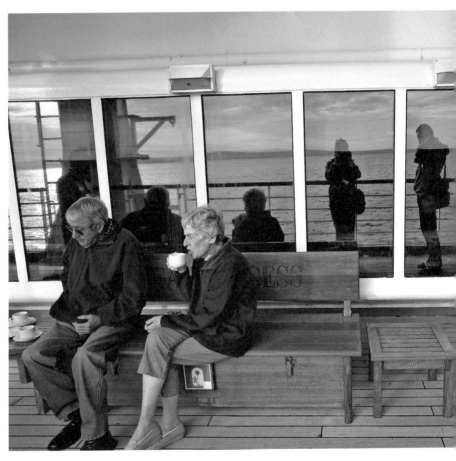

郵輪旅客

　　第三個月可說完全適應，有一種四海為家的豪放感，而且由於旅程近尾聲，更加珍惜剩餘時間，努力探索各地珍奇美好。記得在船上最後一週我多次問同船旅客：「你想家嗎？」其中幾位的回答恰好反映我當時想法，他們說：「想啊，一直都想，能回家當然很棒，但旅行也很棒，如果航程要繼續下去，我一點都不介意！」

　　這就是旅行對一個人在潛移默化間產生的影響，不管離家多久多遠，家鄉永遠是那個親切熟悉的家鄉，世界永遠是那個生生不息的世界，但旅行者的世界觀和價值觀，以及由此衍生出看待事物的角度，會隨時間推移逐漸改變。也就是說，只要旅程夠久夠遠，歸來後，家鄉不會變，世界不會變，旅行者卻變成一個不一樣的人！

5.

只要旅行夠久夠遠，遲早會在旅途中遇見自己。

Travel far enough you meet yourself.
–David Mitchell

　　我 45 歲離開職場時很清楚自己不想再做什麼，但對於未來究竟想做什麼卻模模糊糊，睡到自然醒只爽了兩個禮拜，這時才發現人生第一次必須為生活負起完全責任。在此之前總是時間一到該上學上學、該工作工作，生活被責任推著走，人只需要負責抱怨就好。

　　現在一天 24 個鐘頭隨我任意安排運用，卻遠不如想像中美好。為了讓人生下半場過得充實、有價值，我知道必須找到真正屬於自己的人生職志，但尋找過程不容易，為此，我在退下來的第一年大量做了兩件事。

　　一是看書，二是旅行。這兩件事看似無關，其實過程和目的很接近，兩者都能幫助人們認識古今中外的人、事、物，也就是認識外界。而當對外界的認識累積夠多夠深，自然會像鏡子一般反射回來，使人看清內心，也就是認識自己。

　　一旦認識自己，一切問題迎刃而解。我過去很在乎外界眼光，多認識自己之後反而不再受影響，思想行為發自內心，事理變得更簡單，視野更清明；以前辛苦尋尋覓覓，職志卻遮遮掩掩，原來它就在燈火闌珊處，找不到只怪想得太遠太雜。

　　我的職志是寫作，不代表我寫得很好，只代表做這件事能讓我感受到源源不斷的平靜和喜樂，我找到它也不是因為寫出什麼傑作，或得過什麼寫作獎，而是因為讀到法國作家巴爾扎克說的一句話，他說：「當嘗試過所有可能，仍然一事無成時，就可以開始寫了！」

　　許多人因為好玩而旅行，沒有問題，因為旅行確實很好玩，但在玩樂之餘，不要忘記這句諺語，處處觀察，時時反省，你一定會在旅途中某處遇見自己。

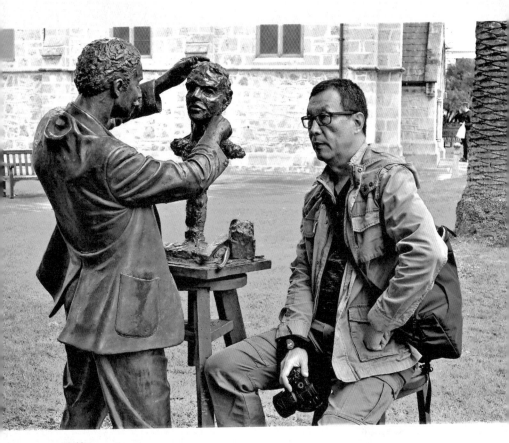

澳洲 Fremantle

6.

旅行最大好處，是可以將生活日常轉變成全新體驗。

The greatest reward and luxury of travel is to be able to experience everyday things as if for the first time.
–Bill Bryson

　　比爾布萊森（Bill Bryson）是我最喜歡的旅行作家之一，他的文字樸實無華，娓娓道來，卻可以在令人捧腹大笑之餘，感受許多人生哲理，就像這句話，乍看之下沒什麼特別，細細品味寓意深遠。

　　許多平日為學業事業忙忙碌碌的人，對旅行的期望是透過做和日常生活不一樣的事，達到休閒充電，狂歡獵奇的效果。問題是，一旦將這種旅行方式中不可持久的新鮮感，以及難以複製的刺激感拿開，吸引力便大幅降低。

空閒時間不多的上班族或許感受不深，有些人退休後仍延用這種可稱為「逃離」（escape）的方式旅行，次數一多容易感覺空虛無聊，失去對旅行的興趣。

布萊森所講的旅行，不是成天逛景點或遊樂園，反倒是做和日常生活完全一樣的事情，唯一差別是搬到另一個陌生場景而已。於是，同樣是吃喝拉撒，吃的食物不一樣，使用的語言不一樣，見到的景觀不一樣，連呼吸的空氣味道都和平日有所不同，用心感受並理解這些不同，正是一場不折不扣的文化之旅，源源不絕的樂趣和學習由此而來。

旅行當然也可以「逃離」，但顧名思義，逃離不可能持續太久，遲早得回歸正軌，也就是一成不變的日常生活，然後開始期待下一次逃離，如此周而復始。但如果用我稱為「換個地方過生活」的方式旅行，不但可以感受旅行除了感官刺激之外的魅力，更重要的，還能從根本上改善日常生活。

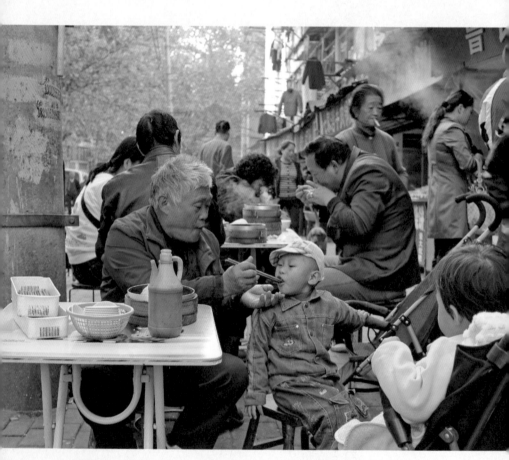

中國 南京

7.

旅行會發現人們對其他國家的認識經常是錯的。

To travel is to discover that everyone
is wrong about other countries.
–Aldous Huxley

　　阿拉伯世界對我來說一向充滿神祕陌生，年輕時旅遊到過不少地方，卻沒有一個是阿拉伯國家，一方面交通較麻煩，另方面應是受媒體、電影等負面形象影響，心裡多少有點排斥。

　　開始郵輪旅行後多次踏上阿拉伯半島，才發現要認識阿拉伯只有一條路：認識伊斯蘭教，因為阿拉伯人思想行為極大程度受宗教型塑。這點本身沒問題，即使近年受西方有意無意醜化抹黑，但只要稍加涉獵就知道，伊斯蘭教教人向善的本意和其他主要宗教並無二致。

但我對阿拉伯印象並沒有因此大幅改善，《人類大歷史》作者哈拉瑞是猶太人，卻對包括猶太教在內的所有宗教抱持懷疑態度，文字中多所隱喻宗教是科學發達前，用來引導組織群眾的工具。我敬畏所有宗教，卻也贊同哈拉瑞的說法，因此對受任何宗教高度影響的社會都沒有太多好感。

除了宗教，阿拉伯曾擁有輝煌強大的中世紀帝國，悲慘殖民近代，發現石油後的民族復興近程，以及近年不斷上演和西方世界的鬥爭對抗，這些歷史背景造成他們有別於其他國家民族的思想行為。但即使如此，在穿長袍、戴頭巾的外表下，阿拉伯人有和所有地球人完全一致的七情六欲，需要被人理解，理解不代表喜歡，但代表尊重。

這些都是我在沒到過前不了解，也沒有興趣了解的事物，《美麗新世界》作者赫胥黎說的這句諺語適用於阿拉伯，當然也適用於地球村的任何一個角落。

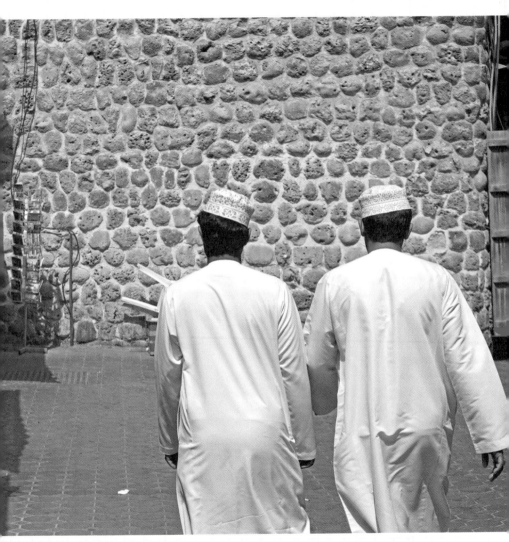

阿拉伯聯合大公國 杜拜

 8.

旅行是偏見、固執和小器的死敵。

Travel is fatal to prejudice, bigotry, and narrow

mindedness.

- Mark Twain

臺灣 基隆

不知從何時開始，只要看電視新聞報導或網站論壇，時間一長就會累積一股怒氣怨氣，不管各家媒體立場為何，內容幾乎總是極盡嗆辣辛酸之能事，似乎好聲好氣就沒法說話一樣，政客名嘴更是一個個「得不得理都不饒人」模樣，看得人好生無奈。

　　每當此時，我就知道該是出去走一走的時候了……

　　旅行帶領人們接觸大自然，看到的雖然不見得總是美麗、溫柔、安全，也有兇惡、殘酷、危險的一面，但至少大自然是公平的，不會因為到訪的人不同而展現不同面向；是無私的，不會因為對自身有利或有害而改變原有風貌。

　　旅行帶領人們接觸不同文化，雖然不見得總是令人滿意驚艷，有些甚至流於偏激、迷信、有侵略性，但至少證明人性是一致的，不會因為膚色種族不同而違反常理；七情六欲是相通的，不會因為政治立場不同而無法溝通理解。

　　馬克吐溫有美國文學之父之稱，他一生漂泊，做過許多職業，著作以旅行文學最膾炙人口，《湯姆歷險記》是代表作品之一，他一個多世紀前說的這句諺語，如今聽來更加富含時代意義。

　　政治不過一場秀，政客名嘴利用人性中的偏見、固執和小器，以媒體為舞臺做各種表演，目的是獲取自身利益，看戲的人如果不想受影響，乃至喜怒哀樂被牽著鼻子走，最有效的方法就是出去走一走，洗洗眼睛，看看世界！

9.

一個人旅行全世界四處尋找他需要的東西，
最終卻在自己家鄉找到。

*A man travels the world over in search of what he needs
and returns home to find it.*
-George A. Moore

夏威夷可愛島（Kauai）是個火山島，島上山巒起伏，花
草樹木光鮮亮麗，還有號稱太平洋上最壯觀的峽谷。這裡盛產
鳳梨，買份新鮮鳳梨邊吃邊欣賞峽谷風光是一大享受，吃著看
著，心中忽有感觸：臺灣的山比這裡更漂亮，臺灣的鳳梨比這
裡更好吃，以前為何不懂得欣賞？

旅行世界一圈，原想帶些價廉物美的戰利品回家，卻發覺
世上最價廉物美的地方就是家鄉臺灣，比臺灣物價更低的地方
很多，但品質差或沒保障，比臺灣品質好的地方也不少，但價
格相對高得多，人們經常利用出國機會大肆採購，其實除非產
品很特殊，否則根本沒必要。

類似例子還包括去美國朝聖先進民主，結果看到的同時也看到槍械暴力和種族歧視；去歐洲觀賞城市建設和藝術之美，看到的同時也看到恐攻威脅和家道中落；去日本品味東瀛風情和亞洲表率，看到的同時也看到失落十年和社會老化。

人就是這樣，經常是人在福中不知福，缺少對比參照，很容易將家鄉熟悉事物視為理所當然，卻對陌生地方有不切實際的遐想，旅行的好處之一是親眼證明外國月亮真的不見得比家鄉更圓、更亮。

話說回來，對比參照是雙向的。有些人走一趟北歐，才理解臺灣一向自豪的民主其實缺乏自律；走一趟紐澳，才明白臺灣便利的生活是以犧牲環境為代價；走一趟韓國，才發現過去的亞洲四小龍，如今有人逐漸開始落隊了！

夏威夷 可愛島

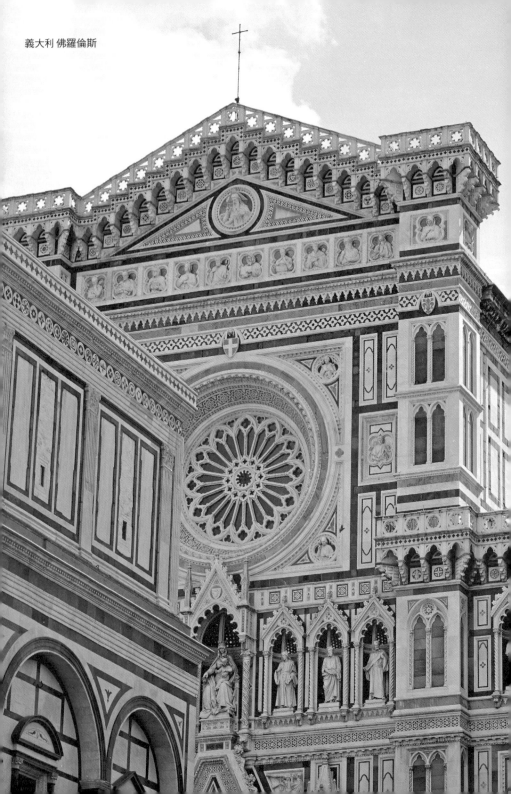

義大利 佛羅倫斯

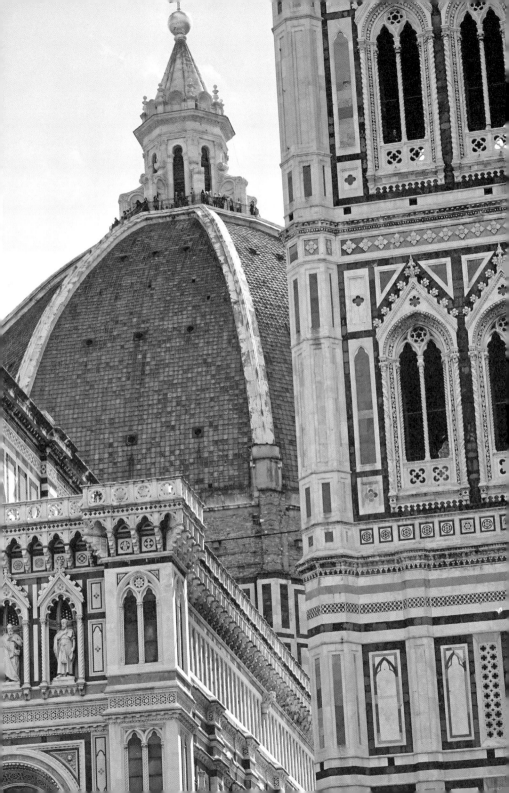

日本 東京

PART 02

旅行，
教會我們理解與智慧

10.

重要的是不停提出疑問，「好奇」本身有其存在的理由。

The important thing is to never stop questioning.
Curiosity has its own reason for existing.
-Albert Einstein

　　許多人對旅行的要求是行程越緊密愈好，去愈多不同景點愈好，做愈多新奇活動愈好，買愈多紀念品愈好，拍愈多美美的照片愈好，這樣才能讓花費的時間和金錢「值回票價」。如果過程中有較長的交通或等待時間就會感覺浪費、無聊、降低CP 值。

　　以此為準，長途郵輪就是標準 CP 值不高的旅行方式，因為不是天天都有上岸觀光行程，尤其如果航程需要穿越大洋，經常一連數天，別說上岸，連看都看不到陸地。也因此常聽人說坐郵輪很無聊，碰到航海日在船上走來走去不知如何打發時間！

別人怎麼打發我不知道，這兩位在船上不經意遇見到的仁兄我倒是很清楚。每到航海日，一位躺在甲板椅子上看書，一位站在甲板護欄邊手拿大砲捕捉美景，不管冷熱晴雨，他倆永遠杵在固定位置，一待就是大半天，有時連飯都不吃。

見到次數多了真的會被他們的執著感動，心中充滿好奇的人不需要面對景點才能觀光獵奇，擅於獨處的人不需要被人群包圍才能感受旅遊熱鬧。這兩位老兄並不特別，他們只是找到自己會做、愛做，做了感覺有意義的事，一頭栽進去做而已，我敢保證他們的字典裡絕無「無聊」二字！

這句諺語是科學家愛因斯坦說的，或許和旅行沒有直接關係，卻間接道出旅行真諦。美景奇景無處不在，學問知識滿地皆是，全看旅者是否有正確心態感受接收。

照相者　　看書者

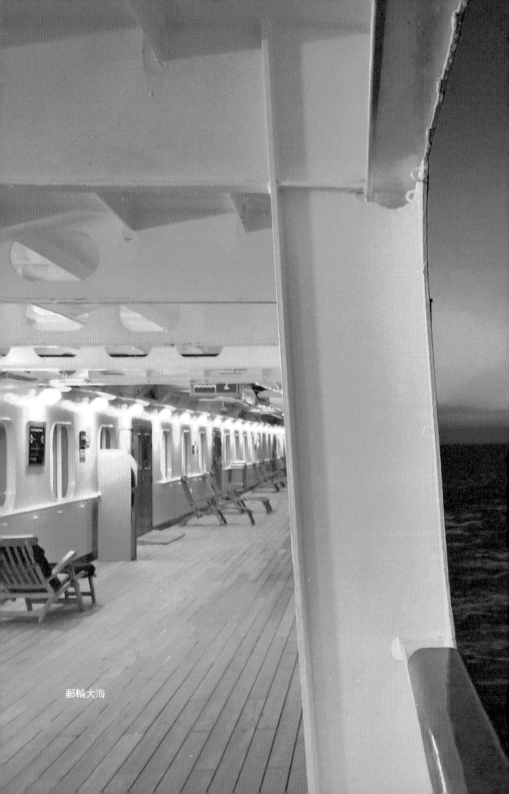
郵輪大海

11.

親身經歷一次比聽說一千次更有用。

*It's better to see something once
than to hear about it a thousand times.*
–Anonymous

搭飛機旅行調時差很麻煩，好不容易調好，打道回府還得重調一次。郵輪旅行沒這個問題，因為地球分成 24 時區；飛機飛得快，幾個鐘頭就可跨越多個時區，郵輪跑得慢，即使連續航行，起碼也得兩三天才能跨到另一時區。

我曾參加過的兩次環遊世界旅程起點和終點都在澳洲，方向一路往西，每隔幾天「賺」一個鐘頭（如往東則賠一個鐘頭），跨時區前一天船上會事先通知，第二天晚飯過後旅客將手錶往前調一個鐘頭（如 8 點調成 7 點），晚上則按平時習慣時間上床睡覺。

因為就寢前多出一個鐘頭玩樂休閒時間，船上也會配合增加活動。就這樣，我們在 105 天內整整繞行地球一圈，經歷 24 個一天有 25 個鐘頭的日子，卻完全感受不到調時差的痛苦。

但天下沒有白吃午餐，多出來的時間終究要還，怎麼還？郵輪通過國際換日線時還。換日線是條位於太平洋上的假想線，靠近紐西蘭（所以紐國是每年最早進入新年的國家），平常郵輪跨時區往前調時鐘，過換日線則是往後調日期。

記得第一次過換日線那天是當年的 8 月 23 日，一覺醒來成了 25 日，之前賺的一口氣全賠回去。我當時心想，旅行就算了，如果有人計劃在 8 月 24 日參加重要考試、結婚、動手術、過生日怎麼辦？我的人生白白少掉一天，該找誰申訴求償？

不經一事，不長一智，以上所說的道理其實以前在書本中都讀過，也聽老師解釋過，卻似懂非懂，親身經歷一趟不但感覺超級奇妙美好，對地球科學的理解也大幅增加，誰說旅行只能吃喝玩樂加血拚？

12.

人在海外，認識到有關本國的東西，
比正在造訪的國家還多。

When overseas you learn more about your own country,
than you do the place you're visiting. –Clint Borgen

　　看過一則故事：一群來自沙漠地區的觀光客，生平第一次
參加旅行團出國旅遊，某天在山上見到瀑布眾人看傻了眼，
久久不離去，導遊過來趕人也不走，導遊問：「你們在等什
麼？」眾人回：「等水流完！」

　　我平時出門習慣開車，自認駕駛技術不錯，當年剛搬到澳
洲卻常被行人抗議或其他駕駛者按喇叭，後來才慢慢發覺使用
道路是有路權先後之分的，用我過去習慣的有路就走、有洞就
鑽的方法開車，在這很容易成為眾矢之的。

不要笑我或那群沙漠客沒見過世面，從不同角度看，人人都沒見過世面，旅行能讓人在增廣見聞的同時，學會從不同角度看事情。以上述為例，旅行讓某些人知道世上有些地方不但有水，而且源源不絕，也讓另一些人認識到原來開車需要禮讓行人。

一旦理解過去以為理所當然的事物並不必然如此，旅行結束回到家中，旅者自然會反省檢討日常生活種種，並產生對自家地理、歷史和文化，重新認知的興趣。這種自發性的反省學習，是其他教育方式很難做到的。

人人都期望出國旅行見到新鮮有趣的事物，見到時，有人只是拍照留念，到此一遊；有人則想進一步探索事物背後的成因和意涵。對於這樣的旅者來說，一趟旅程或許不能對世界增加太多了解，卻一定會對自己安身立命的家鄉產生新一層認識。

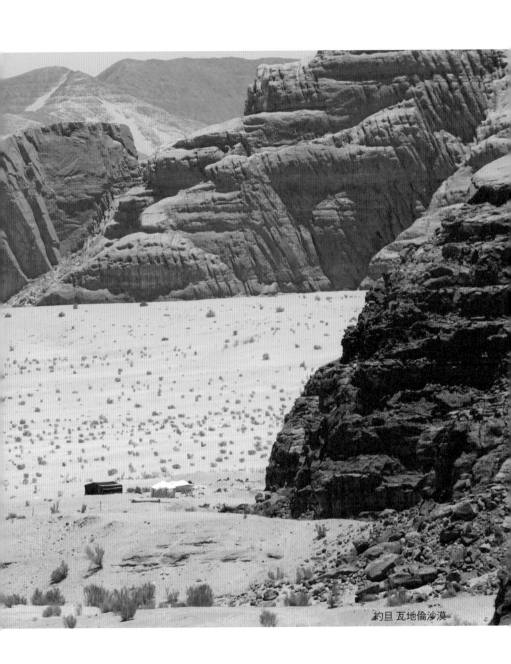

約旦 瓦地倫沙漠

13.

別告訴我你受過多少教育，
告訴我你進行過多少旅行。

Don't tell me how educated you are,
tell me how much you have travelled.
–The Prophet Muhammad

　　我過去在國際企業工作，公司在招募儲備管理人才時，除了常規的學經歷、證照、口試、筆試之外，對於應徵者的文化背景也有相當要求，不是傾向哪個國家，而是傾向有多元文化經歷的人。例如曾在歐美受教育的亞洲人、曾在外國打工的歐美人，或曾背包遊世界的各國年輕人等。

　　這麼做的理論根據是，這種人除了明顯語言能力較強外，通常學習新事物和抗壓力也較佳；在講究團隊合作，溝通協調的環境中，更能展現優於他人的領導統御能力，而這些都是企

業為保持長久競爭力不可或缺的要素。

　　為強調重要性，公司內部還以「Diversity & Inclusiveness」（D&I 多元與包容）為題，開設一系列講座、課程、行動指南，甚至以此做為員工年終考績評比的項目之一，平時則經常在不同國家舉辦培訓課程，鼓勵員工到外國休假等。

　　我已離開職場十多年，許多工作技能知識不是已經忘記就是過期失效，但對於上述 D&I 倒是不但沒忘，還愈加感受它的重要。如今工作場所比過去更加國際化，所謂的辦公室或會議室經常不過是一個電腦螢幕，工作夥伴則來自世界各地。

　　日常生活也在快速變化中，相較於美國這種典型民族熔爐，臺灣向來不以移民著稱，近年新住民人數卻也在不知不覺中增加到近百萬。類似情況在守舊的日本，語言文化大相徑庭的歐洲各國更明顯；人們因為各種原因在地球村中流動、融合，整體趨勢方興而未艾。

　　現今世界真的是平的，閉門造車，單打獨鬥的日子早已過去，人們對於教育的觀念也必須跟上時代，因為搞不好下次面試工作時，碰上的問題就變成這句諺語：別告訴我你上過什麼學校，告訴我你去過哪些地方旅行？

荷蘭 阿姆斯特丹

14.

在所有書籍中，最棒的故事記載在護照這本小書之中。

Of all the books in the world,
the best stories are found between the pages of a passport.
–Paige Wunder

在浩瀚太平洋的中央，有一塊被稱為「玻里尼西亞三角」（Polynesian Triangle）的海域，三角的北端是夏威夷，西南是紐西蘭，東南則是接近南美洲的復活節島，總面積 1,000 萬平方公里，約 300 個臺灣大。除了上述三地，其他較大的陸地還包括東加、薩摩亞，以及大溪地等島嶼。

居住在這塊地區的人統稱玻里尼西亞人，有相近的 DNA、語言、性格等，人類學家說他們是數千年前從東南亞渡海而來，一路向東推移，源頭則很可能是：臺灣！之前曾有紐西蘭毛利人來到臺灣和原住民溝通無礙（南島語系），各島上的船隻和臺灣原住民所使用的非常接近，都是佐證。

親身走上一趟感覺更加明顯，玻里尼西亞人天生運動神經和音樂細胞超發達，能跑能跳、會歌善舞，愛喝酒、不愛工作，個性散漫親切，當地做生意的全是外來的中國人。他們說本地人開店不到幾天就倒，因為貨品被親友賒帳搬光他們也不在意，果然 5,000 年前一家人，以上這些聽起來和臺灣原住民是否很像？

我老媽是臺灣臺東人，雖然在平地出生長大，但據說有一部分原住民血統，關於這點我過去從沒感覺，直到旅行來到這塊區域，卻產生一股莫名熟悉感。我從小就愛運動和音樂，長大後也愛喝酒，至於個性慵懶、不愛工作，選擇 45 歲離開職場，遊手好閒至今，還不夠說明情況嗎？

如果還不夠，那就看看我和大溪地居民的合照吧，是不是比家人還像家人？世界真是小小小，世界真是妙妙妙，旅行帶領我們進入這個又小又妙的世界，講述最動人的人生故事！

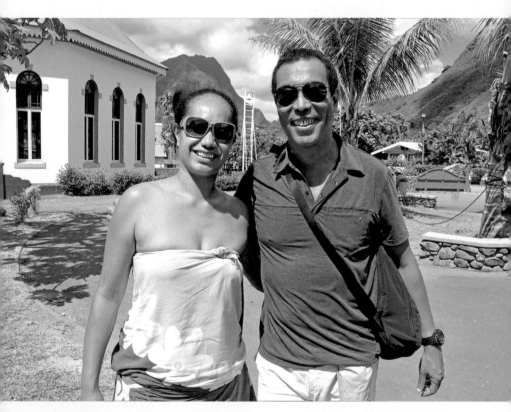

大溪地

15.

旅行，年輕時是教育的一部分；年長後是經驗的一部分。

Travel, in the younger sort, is a part of education;
in the elder, a part of experience.
–Francis Bacon

　　我曾三次到訪吳哥窟，第一次跟團，幾天下來，被這個全世界最大宗教遺跡震撼到不行，對亞洲兩個主要宗教：佛教、印度教的產生和傳播有了粗淺認識；對中南半島歷史，尤其高棉民族的興衰，半個世紀前那場駭人聽聞的赤柬風暴，有了超出學校課本之外的了解。

　　但畢竟時間短、行程趕、天氣熱，雖然興趣被點燃，達到的效果卻有限，幸虧火苗未曾完全熄滅，闊別十年後二度造訪。有了之前經驗，這次選擇自由行，好整以暇的細細欣賞各朝代建築之間相通和不同之處。

我還趁機搭渡輪穿過鄰近的洞里薩湖來到首都金邊，除了走訪幾個和赤柬相關的博物館外，也對現代柬埔寨的自然景觀、政治經濟、社會現況有了近距離接觸和觀察。

又隔幾年三度造訪，這次吸引我回來的反倒不是古蹟，而是古蹟所在暹粒市的生活型態。我特地挑選一個離城區稍有些距離的渡假村居住，每天最多只花半天看古蹟，其他時間游泳、看書、騎車逛大街，晚上則到有各國美食的夜市大快朵頤，吃飽喝足馬殺雞。

相較於作家蔣勳，三次不多，因為他到過十四次，並寫了本書《吳哥之美》，我對吳哥的興趣和了解比他差遠了，但這三趟前後相距近二十年的相遇相知驗證這句諺語。年輕時，旅行可以補足教育的不足，幫助建立世界觀；年長之後，每一趟旅行，無論動機為何，都是累積人生閱歷，改善生活品質的有效手段。

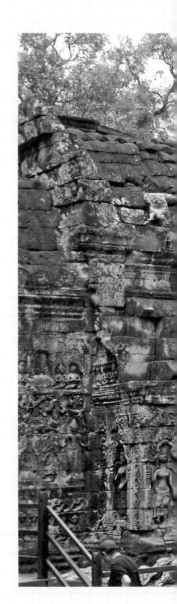

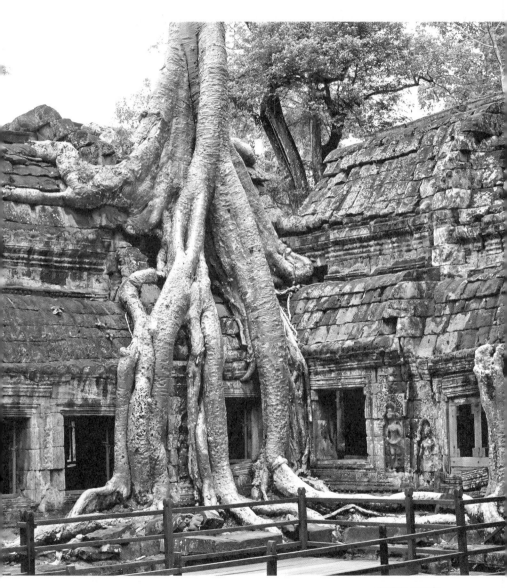

柬埔寨 吳哥窟

16.

旅行促進理解，年歲促進智慧。

With travel, comes understanding.
With age, comes wisdom.
–Sandra Lake

年輕時曾多次到訪日本，每去一次就多確認一次：臺灣和日本真像！尤其透過第三者描述更加明顯，郵輪上文化講座提到某些典型日本生活現象，如婆媳關係、送禮風俗、待客之道……。還有工作現象，如經常加班、交換名片、團體為先等，西方旅客聽了嘖嘖稱奇，我聽了只覺得「啊要不然吶」？

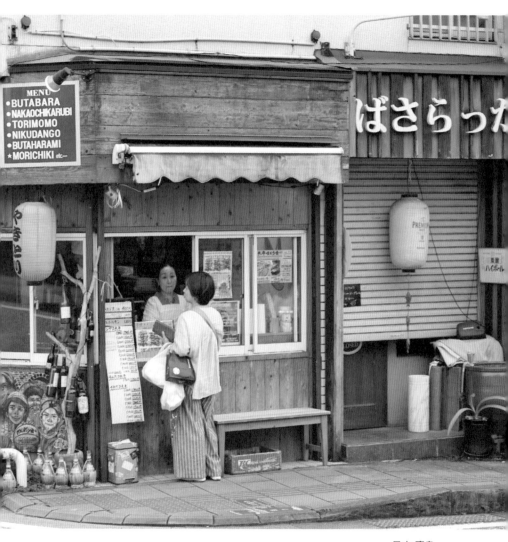

日本 廣島

其實不只生活和工作，日本街景和臺灣同樣像得出奇，從建築外觀、尺寸大小，到人們穿著打扮都極為類似，難怪臺灣人愛去日本（或日本人愛到臺灣）旅遊，除了高品質吃喝玩樂，熟悉感應是另一主因。

以前只當理所當然，隨年歲增長，我卻愈發覺得臺日之間的「同質性」大都是表面現象，若牽涉到較深層的東西，如秩序、整潔、道德、美感等，臺日之間存在更多的其實是「差異性」。這些可從街道外觀雖像、交通狀況大不同，舉止動作雖類似、行為動機不一樣，看得出來。

造成差異的因素很多，個人覺得關鍵是教育。我從沒見過日本家長對小孩大聲斥喝，或接送學生上下學，還聽說日本小孩必須承擔許多家庭和群體責任，這些都和臺灣社會現況不同。從小受不同形態教育熏陶影響，經歷不同方式日常生活，長大後發展出不一樣性格特質和行為模式當是自然結果。

每每提到這些，總有人說經濟條件、安全程度、社會結構不一樣等等，我倒覺得不需要急著解釋，差異無關對錯，他山之石，可以攻錯。這句諺語告訴我們，旅行增加對一地的了解，了解累積多了轉變為人生閱歷，閱歷透過思考判斷，自然成為解決問題的智慧。

 17.

要認識一條道路，
親自走一趟比所有的猜想和描述都強得多。

You know more of a road by having traveled it than by all the conjectures and descriptions in the world.
–William Hazlitt

　　許多人出遊前喜歡問曾去過的人的意見，或別人出遊前主動提供自己的經驗，此乃人之常情，但需分清楚哪些是客觀「資訊」，哪些是主觀「感受」。例如，某地冬天平均溫度零度是資訊，有人說太冷不好玩則是感受。資訊是事實，感受只是知覺，各人耐寒能力不同，甚至有些人正因為冷才要去。

資訊部分，與其問人，還不如自己查資料，感受可以參考，但不可以依賴或當成甩鍋藉口。每一趟旅行經驗好壞都應該由自己負百分百責任，即使參加旅行團也一樣，碰上困頓不順，不要怪罪外在環境，或他人誤導。旅行很個人，沒有任何一個人能替代旅者自身感受。

還有些人習慣出發前安排妥當去什麼景點、住什麼旅舍、搭什麼交通、吃什麼食物、買什麼東西，付什麼價錢等，一旦上路就完全按表操課，碰上意料之外則擔憂沮喪，其實沒必要。因為遇到狀況影響心情得不償失，即使運氣好一切順利，也錯失旅行可能帶來的驚喜。

這句諺語建議大家與其事先做好萬全準備，不如一知半解、輕裝上路，能夠獲得的樂趣和學習效果更大更深。參考別人意見沒有壞處，但旅行和生活一樣，如人飲水、冷暖自知，參考的同時，更重要的是搞清楚自己要什麼、不要什麼，別人口中的 CP 值再高，也比不上親身走一遭的價值更高！

日本小樽

18.

我閱讀，我旅行，我成為現在的我。

I read; I travel; I become. –Derek Walcott

　　十幾年前剛離開職場時，在摸索人生新方向過程中，帶給我最大幫助的兩件事：一是閱讀，二是旅行，正是經由它們我才成為現在的我。

　　這兩件事一靜一動，看似關係不大，作用卻非常接近，都是透過認識古今中外的人事物，折射回來認識自己，認識自己才能發揮特點，包容不足。所謂「行萬里路勝讀萬卷書」，其實兩者沒有輕重優劣之分，只有相輔相成效果，能夠達到的功效不是榮華富貴、出人頭地，而是成為該成為的人。

　　遺憾的是，現今社會雖然旅行風日盛，閱讀習慣卻日漸式微，通常是被上網取代。但這點專家早已做過研究，網路資訊雖多卻太雜亂，可以獲得信息卻難以形成完整思考，只有深度閱讀才可以。另一原因是許多人將閱讀和考試劃上等號，一旦離開校園就和書本說拜拜。

　　這種現象卻在一個地方例外：郵輪！

　　尤其航海日多的長途航程，船上隨時可以見到在不同角落抱著本書（或電子閱讀器）靜靜閱讀，或手中抓本書走來走去的人們，書籍除了自備，船上還有個規模不小的圖書館，裡面經常高朋滿座，書籍借閱率很高。

　　常聽人說坐郵輪無聊，這句話顯然不適用於這批身經百戰、閱歷超凡的旅者。他們其中有些人的體力已不允許經常上岸觀光，但從他們樂於獨處，也享受社交的生活狀態，以及笑口常開、充滿自信的眼神中，可以確定，他們的人生字典裡絕無「無聊」二字，當然，愛看書愛旅行的人怎麼可能無聊？

郵輪圖書館

19.

教育不只傳遞知識，

也在於學習用不同方式看世界，和加強探索世界的意願。

Education must, be not only a transmission of culture

but also a provider of alternative views of the world

and a strengthener of the will to explore them.

–Jerome Bruner

　　在一趟為期 80 天的郵輪旅程中，乘客大多是退休長者，少數例外包括一位 40 歲左右的荷蘭爸爸，和與他同行的 10 歲女孩。女孩名為 Melinda，由於模樣特殊，感覺她在船上無所不在，經常和年齡大她六七倍的人聊天或玩遊戲（她還會打麻將），一問之下才知道爸爸是位老師，Melinda 是自學者，所以行動不受學校限制。

　　我沒有直接和女孩講過話，但多次聽她在公共場合與人交

談，話題天南地北，內容不乏童言童語，卻也有和年齡不相稱的廣度和深度，而大人對待她的態度也都很認真，不會因為年紀小就隨便敷衍，她爸爸則是不管是否加入談話，從不打斷或代替女兒發言。

當時我就在想，Melinda 長大後和「正常」人會有何不同？

恰好前幾天在書中讀到，現代人取得知識方式和過去大不相同，教育不再重視提供資訊或解題技巧，而是引導人理解、判斷、整合資訊，以形成屬於自己的世界觀，也就是所謂 4C：批判性思考、溝通、合作、創造（Critical thinking, Communication, Collaboration, Creativity）。

如果真是這樣，那有什麼比結合虛擬資訊和真實經歷的旅行更有用？

我不知道 Melinda 爸爸教她什麼，或怎麼教，但舉凡史地、藝術、文化、語言、生物、地球科學、環保，乃至營養、運動、生活禮儀等現代人最需要的知識，都能在旅行中得到第一手實證練習，更棒的是，四周還有許多超級「顧問」供她溝通協作。

這種與旅行相結合的自學方式顯然成本不低，但把小孩送到昂貴才藝班，或海外念書，花費恐怕也不遑多讓。至於是否會犧牲與同齡友伴一起玩耍成長時光，或需要哪些配合條件，

我不是專家所以不清楚，但可以確定的是，世界瞬息萬變，
在不斷進步的教育環境中，旅行扮演的角色必將愈加吃重。

南極冰山

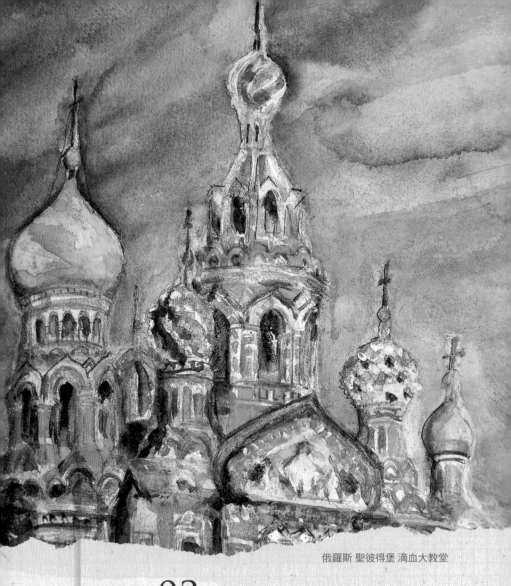

俄羅斯 聖彼得堡 滴血大教堂

PART 03

旅行，
喚醒沉睡的生活

20.

生活遠不只工作，旅行遠不只渡假。

Life is about more than work.

Travel is about more than vacation.

–Travenetic

　　我年輕的時候工作是工作，休假是休假，兩者涇渭分明，絕無重疊，至於旅行，和工作相關的旅行叫出差，休假時的旅行叫渡假，兩者的共通性同樣極低。

　　但那只是我，有些同事經常利用出差機會到外地旅遊，對他們來說，兩者並不相違背，心情也可以隨時轉換，我做不到，即使偶爾受地主安排招待到此一遊，總還是滿腦袋工作，無法放輕鬆享受休閒。

　　離開職場後情況大幅改變，首先，一旦沒了朝九晚五的限制，旅行當然不再和出差有關，但也不能稱為渡假，因為沒了休假，哪來渡假？旅行不再是追求身體感官的舒適安逸，或報

旅行寫作

復工作辛勞的吃喝玩樂，而是回歸探索體驗本質。

　　其次，即使不上班，我一直自認還在工作，只是不再以賺錢為主要目的，閱讀、寫作、運動、學樂器、演講分享，甚至旅行，都可被視為既是生活、也是工作的一部分。有些有收入、有些沒有，但那不是重點，因為賺錢本來就不是做這些事的出發點，自我實現才是。

　　自此我才明白原來生活和旅行其實是一體兩面，唯一差別是心態。常保好奇心和求知欲，就可以在工作的同時，隨時隨地享受旅行的樂趣（像我同事），相反地，缺少該有的心態，即使休假去最令人嚮往的地點，用最奢華的方式旅行，也達不到旅行全部的效果。

　　我把現在的旅行叫做「換個地方過生活」，旅程中做的事和平時在家沒什麼不同，換種說法就是邊旅行邊工作，邊工作邊生活，邊生活邊旅行。如果你也有類似嚮往，建議不要像我一樣等到離開職場，愈早開始嘗試愈好！

21.

二十年後，

相較於做過的事，你會為沒做的事感到更後悔。

Twenty years from now you will be more disappointed
by the things you didn't do than by the ones you did do.
–Mark Twain

　　2020 年初，當 Covid-19 剛開始在全世界肆虐時，我人在從亞洲駛往歐洲的郵輪上，每天緊盯疫情報導和船上通知，一路硬著頭皮來到中東，實在撐不下去只好在杜拜跳船，趕在全面封鎖前回到臺灣。

　　已經開始的航程無法取消或退費，一半以上船費就此打了水漂，但事後回看，除了遺憾無法完成旅程外，我一點也不後悔選擇這樣一趟賠本之旅，如果可以重來一次，我還是會做同樣的事。

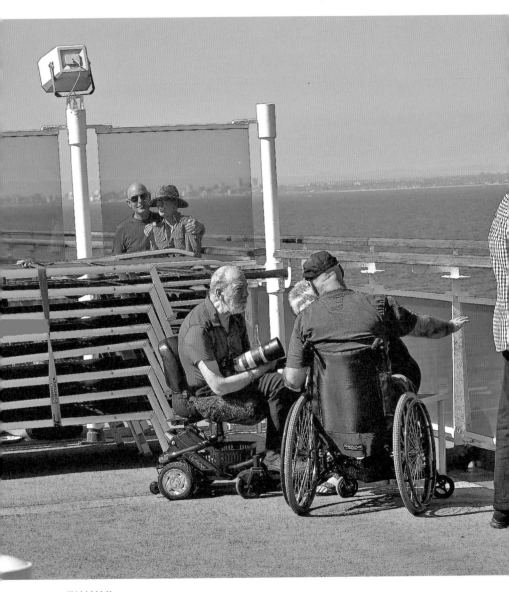

郵輪輪椅族

常聽人說等到有閒有錢要到處旅遊，我賭一塊錢，說這句話的人最終沒有完成心願。倒不見得是因為一直沒錢沒閒，更可能是另外 101 種不同理由。還有一種人，明明條件很有限，卻總能勉強擠出偶爾出門走走的資源。

以上兩種人的差別在於：前者蹉跎等待，後者即知即行，經過一段時間積累，兩者眼界經歷愈差愈遠。

我認識一位年輕時超愛旅行，後來因健康不佳而長年坐輪椅的長輩，她對我說，等哪天病好了，從輪椅上站起來，也要像我一樣去環遊世界。聽多了之後，有次我回她：「x 媽媽，您有可能等不到那一天，但只要願意，即使坐在輪椅上也能去很多地方，做很多事。」

我知道這個說法很殘酷，但生活本來就很現實殘酷，就像 Covid-19，你不知道它何時來，也不知何時走，更不知走後還會不會再來。你唯一能掌握的是眼前當下，想做的事快做，不要算東算西錯過時機，記得那句話嗎：「有些事現在不做，一輩子都不會做了！」

22.

旅行即生活。

To travel is to live.

–Hans Christian Anderson

　　每到一個陌生城市，我一定會去幾個地方⋯⋯

　　首先是傳統市場。在那裡，可以見識到最典型的當地人，最真實的生活方式，最有代表性的物價水準，最具特色的農產品。而且菜市場就像一個社會的縮影，當地人民是否輕鬆快樂，社會是否欣欣向榮，都可在此看出端倪。

　　其次是宗教聚會場所。不管是佛教的廟宇，基督教的教堂，伊斯蘭教的清真寺等，通常都是居民日常生活必到之處，尤其在宗教影響力強大的社會，觀察人們如何看待宗教，以及宗教如何型塑生活，幾乎相當於認識理解一整個國家民族。

　　其他譬如到英倫三島要去 pub，去亞洲國家要上夜市吃小吃，去美國要去看職業運動比賽等的道理都一樣，除了享受做

這些事本身樂趣之外，更是為了要第一手接觸生活日常，理解生活邏輯，也就是所謂的「接地氣」。

當然遠道而來，著名景點一定要去，但現今旅遊，到威尼斯見不到威尼斯人，到雲南麗江見不到雲南人，紐約居民更不會沒事跑到自由女神像去被觀光客看，旅遊業發達的結果是把本地人趕出家鄉，景點本身則愈來愈「迪士尼」化，娛樂性高，真實性少。

這點對部分觀光客來說或許不重要，但對想藉由旅行認識不同文化的人則必須做好心理準備，至於對將旅行和生活視為一體的旅者來說，傳統菜市場的吸引力早已超越觀光景點。

韓國 釜山

23.

這裡不是一個奇怪的地方；是一個新地方。

This wasn't a strange place;
it was a new one.
–Paulo Coehlo

　　南美國家經濟普遍欠發達，人均 GDP 最高的烏拉圭也不到兩萬美金，雖然天然資源豐富，農漁業發達，但各種製造業相對落後，大國如巴西、阿根廷通貨膨脹，貧富差距嚴重，社會秩序不佳。

　　經濟一般般，運動風氣卻超發達，不分種族膚色，所有人都愛跑跑跳跳，最有代表性運動非足球莫屬；國家從大到小沒有一支弱隊，世界盃歷史上只有歐洲可以與其抗衡，其他各國，包括號稱運動王國的美國在內，只能陪公子讀書。

　　南美洲自然環境變化多端，從沙漠到極地，高山到雨林，

原汁原味，保存完好，孕育許多特有種野生動物，卻不需要特別保護，因為沒有人會去打擾或躲避牠們，動物見到人也是一副愛理不理模樣，南美人似乎天生懂得和自然和平共處。

形容典型南美生活最具代表性的一個字絕對是 mañana，西班牙語「明天」的意思，南美人做事習慣拖延推諉，缺乏效率，遇事經常把這個字掛在嘴邊，但當地人向我們解釋，聽到 mañana 別當真，因為嘴巴說明天，真正意思是「以後再說」！

綜上所述，如果你的腦中浮現出一幫頭腦簡單、四肢發達，好逸惡勞、貪圖享樂，粗枝大葉、不拘小節，熱愛自然、樂天知命的人群，恭喜你，答對了！基本上就是一塊從外在景觀到內在價值，和我們熟悉的亞洲完全相反的大陸。

亞洲旅客到南美感覺突兀奇特很正常，南美人到亞洲感受何嘗不是如此？《牧羊少年奇幻之旅》作者巴西作家 Paulo Coehlo 說得好，這個地方不奇怪，只是和你不一樣而已！

一百則旅行諺語，一百個你該旅行的理由

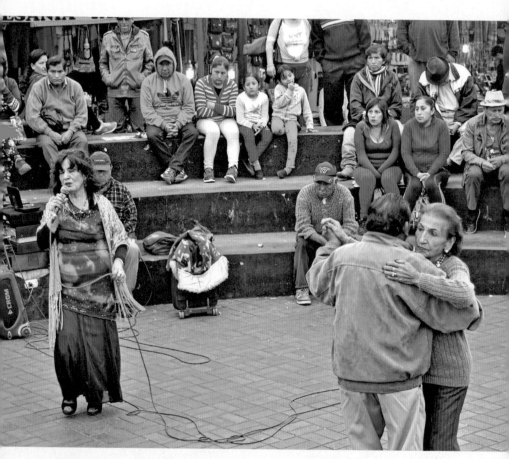

祕魯 利馬

24.

生活不找藉口，旅行不留後悔。

Live with no excuses and travel with no regrets.
–Oscar Wilde

剛離開職場時我常為該做而不做，或不該做卻做的事找藉口。例如明知該常出門曬太陽，卻總是賴在家裡吹冷氣；明知該打起精神看書寫作，卻總是看 3C 休閒娛樂；明知吃太多喝太多，卻總說難得親友聚會；明知該更規律健身，卻每次都說下次改進等等。

這些推拖拉毛病後來逐漸一一改善，原因是：我開始旅行了！而且旅行愈多，解決速度愈快，一開始還不知道和旅行相關，我是從老婆身上發現其中關聯性的。例如她以前不愛運動，開始經常跑健身房後我問她為何？她說想起旅途中的疲累，才知道體力的重要，要常運動為下次旅行做準備。

澳洲 塔斯馬尼亞

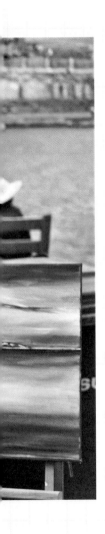

　　這點我能理解，但好奇的是，既然能為不做某些事情找藉口，為何不也為不出門旅行找藉口？隨經驗積累，我發現另一件事，那就是一生至此我做過許多令自己後悔的事，卻沒有一件和旅行相關，不管過程是否順利，結束之後留下來的只有美好和滿足，從沒有一次我對自己說過：真希望沒去那趟旅行！

　　這句諺語是「金句大王」奧斯卡王爾德說的，旅行使人上癮，卻不會令人後悔。為了應付旅行需要，我必須隨時做好準備，平時多運動，節制飲食，養成看書、寫作習慣，規律做身體檢查，簡樸過生活等。做這些不是因為自律性強，剛好相反，是因為染上「旅」癮，難以自拔啊～啊～啊！

25.

缺少新體驗，內心某些部分就會沉沉睡去。

沉睡的人需要被喚醒。

Without new experiences, something inside us sleeps.

The sleeper must awaken.–Frank Herbert

　　日前長榮貨輪卡在蘇伊士運河，造成河道大塞車，全球經濟頓時拉警報，損失難以估算，這起事件讓全世界突然注意到這條早已被多數人遺忘的運河重要性。

　　蘇伊士運河連接歐亞非三洲，十九世紀後期完工後，來往歐亞之間海運免於繞行非洲，距離大幅縮減，全球政經風貌隨之改變。

　　如今運河所有權歸埃及國有，收過路費是國庫最大來源，船隻按噸位大小，平均過一趟運河需付三十多萬美金。也就是說，埃及政府只要在河口擺個小攤，放臺收銀機，一天即可進帳上千萬美金。

巴拿馬運河

蘇伊士運河

或許有人覺得索價過高，但這是考量國際貿易供需後的結果，商家覺得值就走，不值就不走。以石油為例，油價高時，油輪大都走運河，油價下降則寧可花時間繞非洲。貨輪也一樣，貨價高，趕時間就走，否則繞路。

那麼載人的郵輪呢？我大致算了一下，過運河平均每位旅客需付一百多美金，如繞行好望角則需多花十天時間，從這個角度看，過路費還真的一點都不貴。

其實，另有一條運河比蘇伊士更貴，那就是穿越美洲的巴拿馬運河，這兩條河不出事則已，一出事才讓人注意到全球貿易，乃至全人類生活對這兩條運河的依賴有多深。

巴拿馬運河不會像長榮貨輪那樣堵塞河道，因為兩條運河的運作方式不一樣，蘇伊士是一條窄河，巴拿馬是一個高山湖加六個閘道（前三後三），閘道的功用是將船隻推高／降低，走一趟保證眼界大開，不虛此生。

因為郵輪旅行，我曾三度穿越蘇伊士運河，兩次通過巴拿馬，每一次都感動莫名，深切體會當前便利富裕生活全賴前人創造發明所賜，只是時間久了容易把這些視作理所當然，旅行的功用之一，是提醒人們勿忘歷史。

26.

每年去一個以前從沒去過的地方。

Once a year, go some place you've never been before.
–Dalai Lama

　　我喜歡郵輪旅行的原因之一是，它可以帶我去許多難以到達的地方，現今世界空中交通雖發達，但要去一些偏遠，人口不多的地方仍很麻煩，費用也高。海運不一樣，地表七成是海，除了少數內陸中心地區，多數城市都離海不遠，而且不分大小，只要有港口，到達的難易程度都一樣。

　　另一個原因是，郵輪旅行讓我真正理解何謂「世界村」，搭飛機造訪一地感覺不到距離，A 地和 B 地像是各自獨立存在於地球，郵輪貼近地表移動，每前進一公里都可清楚感受，因而體驗得到城與城、國與國、洲與洲之間的相對關係位置，以及地球的完整性。

郵輪還讓我得以從不同角度看這個世界。以紐約為例，從海上穿過自由女神像，進入東河靠港，下船後步行到最熱鬧的時代廣場只需 20 分鐘，曼哈頓島的地形特色，歷史沿革歷歷在目。其實全球多數大城都靠海，發展也和海洋關係密切，從海上進入並觀察認識這些地方，自然比其他方式更有趣也有效。

對新手來說，個人建議郵輪旅行可從地中海入門，有東、西，或全地中海等航程選擇，時間則從一週到一個月都有。沿岸國家，城市密布，涵蓋南歐、中東、北非等多元文化，基督、伊斯蘭、猶太等不同宗教，歷史古蹟所在多有，自然景像美不勝收。

說這句諺語的人是達賴喇嘛，這位諾貝爾和平獎得主倡導的人生哲學受到世人推崇，他沒有推薦大家搭郵輪，推薦的人是我，因為這顯然不失為一個造訪新地點的好方法！

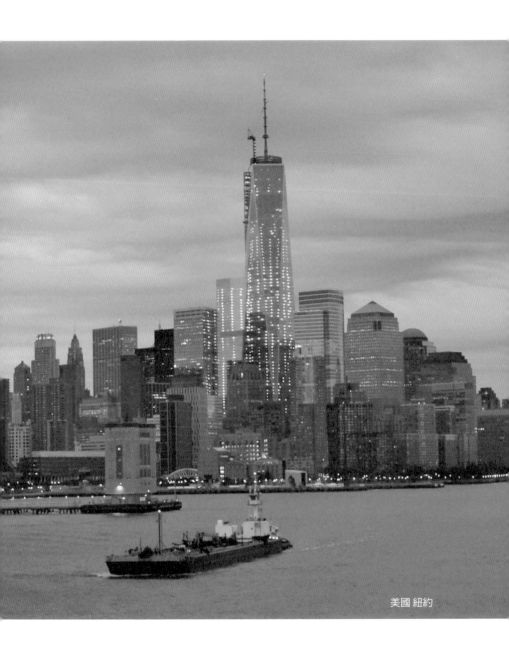

美國 紐約

27.

好好旅行比抵達目的地更重要。

It's better to travel well than to arrive.
–Buddha

　　參加長途郵輪航程的旅客大都是來自西方的長者，平均年齡在 70 歲左右，在一起相處久了，我注意到他們有幾個共同特點：

☐ 安靜：除非看表演歡呼，否則幾乎任何場合都聽不到有人大聲喧嘩。

☐ 獨立自主：旅途中不管上岸觀光或航行海上，每天都要做許多選擇，很少見人到處打聽，大都兩人一組或單獨一人研究資料。

☐ 守時，守秩序：參加團體活動，幾乎無人遲到，活動時間從不拖延，也沒見過插隊、逃票等行為。

☐ 旅行經驗豐富：從年輕就開始旅行，即使身處陌生，或碰上突發狀況，都能不慌不忙，沉著應對。

☐ 愛玩愛笑：童心未泯，跳舞、玩遊戲、學樂器、下棋玩牌、運動、游泳，做日光浴，樣樣來。

☐ 平時穿著簡單樸素，碰上正式晚宴場合，精心裝扮，判若兩人。

☐ 愛看書：許多人手不離書，逮到任何空檔時間就認真看書。

☐ 注重健康：每逢航海日，船上所有健身場所都人滿為患。

☐ 兒孫成群，卻堅持保有自己生活，自己旅行。

☐ 有幽默感：常拿自己的年齡、體型開玩笑，連行動不便者都不例外。

　　可能最大特點正如這句諺語所言，無論船上生活或陸上觀光，他們都把好好旅行看得比抵達目的地更重要。

　　雖然是自己在旅行，但郵輪畢竟是密閉空間，尤其時間這麼長，其他乘客的行為舉止必定影響旅行品質，有幸和這群長者同船渡，是我的福分，看看他們，想想自己，期待有一天也能達到這個境界！

郵輪合唱團

28.

旅行不是工作的獎賞，是學習如何過生活。

Travel is not reward for working;
It's education for living.
–Anthony Bourdain.

上班族平日努力工作，碰上較長假期則出門旅遊，吃喝玩樂，犒賞工作辛勞，為下一波工作充電。

我的人生上半場就是這樣，雖然每次休假總無法真正達到身心舒暢，恢復疲勞的效果，卻還是嚮往。經常是盼了好久終於盼到放假，卻從第一天開始就感受假期即將結束的沮喪，如今回想，那時嚮往的其實不是旅行，而是暫時不需工作的輕鬆。

心理學家說快樂有兩種，一是愉快（pleasure），另一是喜悅（joy）；前者和身體感官相關，如吃頓大餐，睡場好覺等；喜悅則是一種令人廢寢忘食，學習成長的心理感受，通常發生

於做喜歡做、會做的事，並克服挑戰的過程中。以上兩者缺一不可，但因為性質不同，愉快不能太多，喜悅則多多益善。

一般工作者不快樂的主因不是缺少愉快，因為人們很習慣在周末假期做例如睡懶覺、逛街吃美食等小確幸活動。不快樂大都因為缺少喜悅，例如愛玩樂器的人不練習，愛從事戶外活動的人足不出戶等，理由通常是太累。但調查研究顯示，愈是在假期中勞動身體和心靈，並因此獲得學習成長，感覺愈充實，也愈能達到恢復疲勞效果。

旅行時吃喝玩樂沒問題，因為令人愉快，但要獲得喜悅，就必須跨出熟悉舒適，從事「探險」活動，工作愈忙越累愈是如此。不要貪圖無需勞動筋骨的舒服，也不要只是跟團走馬看花，人生上半場養成探索冒險習性，一旦進入無假可渡的下半場，自然轉變成生活不可或缺的一部分。

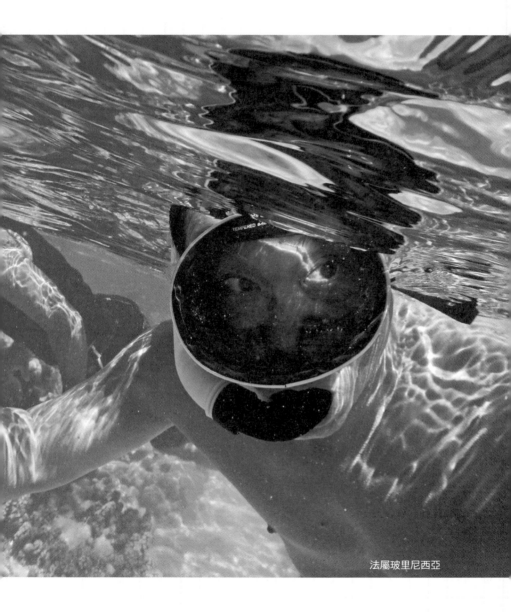

法屬玻里尼西亞

葡萄牙 里斯本

PART 04
旅行，
必須親身經歷

29.

只帶走回憶，只留下足跡。

Take only memories, leave only footprints.
–Chief Seattle

　　過去人們到海外旅遊喜歡購物，從藥妝品、名牌衣物，到家電用品，能買則買、能搬則搬，即使不買這些，起碼也得帶些紀念品和伴手禮，否則感覺像沒出國，對不起自己也難以對親友交代。

　　現在全球物流發達了，出國血拚沒必要，因為幾乎全世界商品都可在網上用實惠方式買到。事實是，購物很花時間和心思，除非目的在此，或刻意參加所謂購物團，否則旅行品質必受影響，往往得不償失。

　　但這不代表旅途中什麼都不買，有些東西還是值得花錢的，例如買門票參觀博物館，或逛有地方特色的植物園、動物園，欣賞表演，品嘗用新鮮食材烹調的美食等，這些消費有兩

個共同點：1. 創造經歷、2. 帶不走。

　　以前人們旅行除了想帶走一些，也想留下一些東西，等而下之的做法是在景區刻下「xx 人 x 年 x 月到此一遊」，現在這種缺德的人少了，人們大都用拍照存證，事後看圖說故事的方式留下回憶，簡單許多，也文明許多。

　　但攝影器材發達也有缺點，它讓人們較少用眼睛觀察，用心靈思索，時間一長，一堆未經整理分類的照片容易令記憶模糊甚至遺忘，因此有人建議將旅程種種寫下或畫下，藉此加深印象，促進思考。

　　心理學家說生活有兩種狀態，一是「擁有狀態」（Having Mode），另一是「經歷狀態」（Being Mode）。人的生命和健康有限，物質生不帶來、死不帶去，這句諺語正是勸誡人們重經歷、輕擁有，旅行如此，生活如此，人生更是如此！

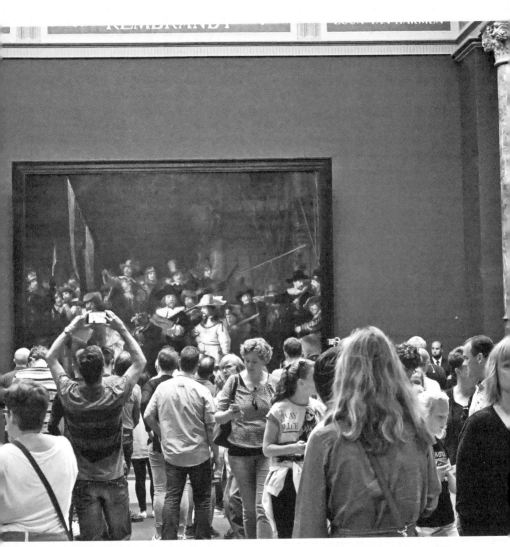

荷蘭阿姆斯特丹 國家美術館

 30.

盡量找機會和當地人大喝一場。

Drink heavily with locals whenever possible.
–Anthony Bourdain

我愛吃，更愛喝，所以每到一個新地方總是迫不及待嘗鮮當地風行的酒類，例如：希臘茴香酒、智利 Pisco Sour、巴西甘蔗酒、蘇格蘭威士忌、俄羅斯伏特加、巴爾幹半島的 Rakya、葡萄牙波特酒、意大利檸檬酒、韓國燒酒，加勒比海朗姆酒等等。

如果不喝烈酒，至少也得嘗嘗當地啤酒。倒不是說各地啤酒風味有多大不同，告訴你一個祕密，所有啤酒多喝兩杯味道都差不多，堅持喝當地品牌，除了入境隨俗外，還有拉近和當地人距離的效果。

加勒比海 庫拉索

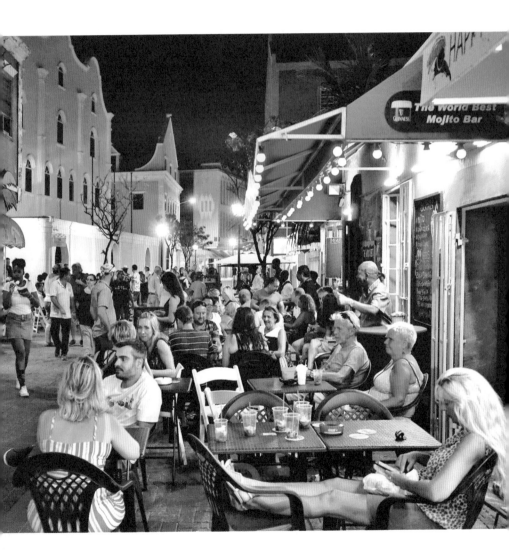

　　試想，看見一個拿著臺灣啤酒瓶對嘴吹的老外，你會不會想給他拍拍手，比個讚？

　　加上酒精有放鬆神經效果，兩杯黃湯下肚人人變身交友高手兼語言專家。我就是這樣在多個不同國家和當地人邊喝邊聊起來，無論是從他們口中了解本地生活狀態，對國際局勢看法，獲得更多旅遊情報，或只是比手劃腳瞎鬧酒，每次都感覺樂趣無窮，收穫滿滿。

　　據說臺灣酒精不耐症比例全球第一，而且聚會場合，經常不喝則已，一喝就要不醉不歸，難怪許多人談酒色變。常旅行會發現各地喝酒文化差異很大，許多國家把酒當成日常飲料，雖然因此造成一些社會問題，但多數人還是較偏好小酌怡情，生活也因而增加許多調劑和樂趣。

　　總之，即使有爭議，個人還是覺得酒是老天賜給人類的大禮，功用是提升生活品質，尤其和旅行相結合，看遍天下美景，嘗遍天下美酒，交遍天下好友，夫復何求！

31.

白聞不如一見。

Don't listen to what they say.
Go see. –Chinese Proverb

　　幾年前在郵輪上遇見一位獨行老婦人，她說她到過一百多個國家，最喜歡的是伊朗，我以為聽錯還與她再次確認，她笑說我的反應很正常，因為許多人都不相信。但實際上伊朗不但好玩，古蹟又多又美，文化和宗教特色鮮明，而且伊朗人待人親切，對老年人尤其禮遇。

　　我至今沒到過伊朗，不是沒機會，而是從未認真考慮過。細想原因，一方面受之前戰爭和人質新聞影響，擔心安全；二方面必須承認心裡多少有點排斥，電影電視中凡是提到伊朗，負面形象居多，滿臉鬍鬚，表情嚴肅的人民，令人望而生畏，敬而遠之。

　　但這些年來的旅行讓我學到任何事物都有不同面向，同一

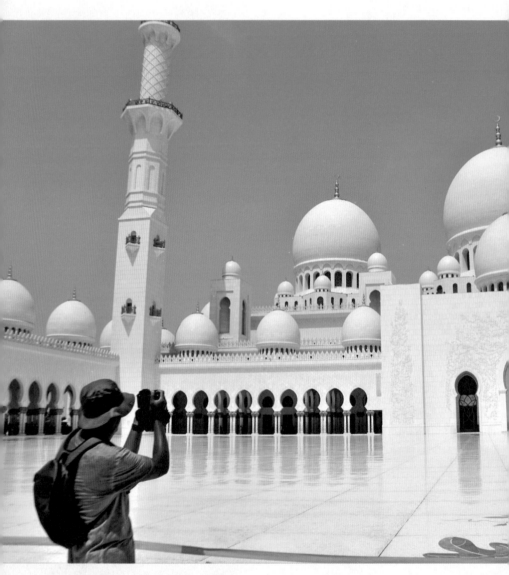

阿拉伯聯合大公國 阿布達比 大清真寺

件物品，從不同角度看，影像和感受都不一樣。例如有人見到埃菲爾鐵塔，對它的巧奪天工，以及代表城市的浪漫美麗驚為天人，有人卻只看到一個龐大金屬物，並被它所在城市的髒亂和高物價嚇到花容失色。

誰看到的是對的？都對，角度不同而已，別人意見做個參考就好，到頭來最重要的是形成自己的看法，不要抱持成見，也不要人云亦云，一切以親身感受為真，眼見為憑。

聽了郵輪上老婦人所言，我找了些相關書籍和文章來看，發現人們對旅行伊朗多所推薦，於是計劃造訪，卻碰上疫情，行程不得不延後。我希望最終能成行，但如果實在不行，起碼有一點可以確定，對於眾說紛紜的事物，與其聽信一面之詞，我打算自己去看看！

32.

把家留在家裡。

Leave home home. - Anonymous

　　曾聽一位前輩說過：旅行最重要的是要 leave home home，當時不太明白他的意思，隨經驗積累，如今不但理解，且百分百同意。

　　見過不少人抱怨旅途中種種不順，如風景不夠漂亮，食物不好吃，天氣太冷或太熱，物價過高，坐車辛苦等等。這些大都是和過往經驗相比的結果，追根究底就是沒有走出舒適圈，事事以自己熟悉認知為標準，但每個地方都有屬於自己的特色，哪能事事盡如旅者心意？

　　還有些人旅行習慣事先做足功課，在旅途中按表操課，稍碰上計畫之外就容易生氣沮喪，搞壞心情，原因同樣是因為沒有準備好擁抱陌生。未知環境不可能完全受旅者掌握，況且旅行的主要意義和樂趣不正是接觸未知和陌生嗎？

　　這正是這句話的含義，既然決定出門旅行，就應該將心態放正，把習慣的「家」留在家裡。不要用熟悉程度當成評斷他人事物的標準，也不要以平時習性過陌生異地生活，更不要用自以為是心態理解詮釋這個包羅萬象的世界。

　　如果實在無法調整心態，或難以離開熟悉，也不需過多責難抱怨，去公園或遊樂園走走就好，人工環境至少讓多數事物在旅者預期掌控之中，但能得到的樂趣和學習必大打折扣。如果連這樣都不行，要旅行大概就只能到自家門口曬曬太陽了！

智利 瓦爾帕萊索

33.

要走得快，自己走。要走得遠，一起走！

If you want to go fast, go alone.
If you want to go far, go together.
– African Proverb

　　長途郵輪客大都以兩人為一單位，約占八成，超過兩人的家庭親友團（或旅行社組團），大約一成，剩下的一成則是單獨一人。別小看這一成，如果乘客總數 3,000，就有約 300 個獨行俠，其中女性占 80%，遠多於狀似更勇敢強壯的男生。

　　我原以為這些獨行者必定個性很孤僻，時間一長才發現剛好相反，她們大都愛玩愛笑。與人相處，哪怕只是初次見面，都輕鬆自在，而且能鬧能靜。經常見她們一個人吃飯、看書、看秀自得其樂，反而是不少看似交友廣闊的人，一旦離開人群就顯得無聊落寞。

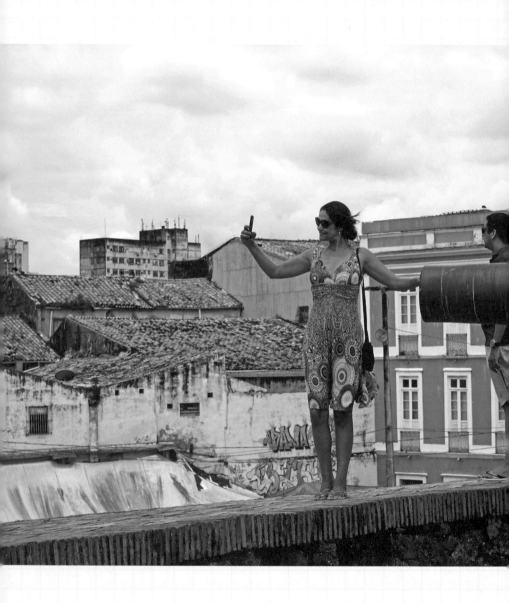

巴西 貝倫

　　較熟之後，有一回我直接問一位女士為何單獨旅行，她的回答也很直接：「Why not」？我被反問的一時語塞，她笑著說：「凡事有利弊，單獨旅行自由自在，可獨樂也可眾樂，碰上感覺不對的人走開就好，缺點是要更注意安全，而且少一位可以立即分享感受的對象。」

　　事後回想，我覺得她說得簡單，前提還得是懂得獨處，因為樂於獨處的人一來不怕寂寞，二來不依賴，也不會試圖掌控他人，這些都有益社交。此外，要有足夠旅行經驗，遇事不慌亂，照顧好自身安全。

　　關於這句諺語，「自己走走得快」很容易理解，至於「一起走走得遠」，這些獨行俠其實不是真的獨行，拜現代科技所賜，他們是參加一個 3,000 人同行的旅行團體，日常起居，飲食交通都有人幫忙打點，當然可以愛跑多遠跑多遠，聰明！

34.

想要旅行又快又遠就必須輕裝上陣，
從行李中拿掉你的羨慕、嫉妒、自私和恐懼吧！

If you wish to travel far and fast, travel light.
Take off all your envies, jealousies, unforgiveness,
selfishness and fears. –Cesare Pavese

　　到比自己家鄉更先進的地方旅行，容易產生羨慕嫉妒或自
慚形穢心理，去較落後地方則可能產生同情憐憫或驕傲輕視，
這是人之常情，但任何帶有成見的比較，都會影響旅人對一個
地方的探索和觀察，令旅行功效打折扣。

　　我是在環遊世界旅程中理解到這點的。由於到訪的地點很
多，各地發展程度不一，一段時間後我發現自己到國際先進大
城，會裝扮較整齊正式一些，心態上也較小心謹慎，到偏遠落
後的地方則放鬆心情，隨便亂穿。

蘇格蘭

新加坡

後來我發現不需要這樣，旅行就是旅行，到哪都一樣。如果總是把自己當成一個觀光客，行為舉只就像深怕別人不知道自己是外人一樣，人家自然也只會把你當成外人看待。

不當觀光客要當什麼？可以當成一個旁觀者，行動和打扮盡量低調，能多隱形就多隱形，如此一來自然能在陌生地方行動更加自如一些，也更能觀察到觀光景點之外的真實在地景象。

比當旁觀者更棒的是「融入」（blend in）。別以為不可能，我覺得自己就很有這方面天賦，走到哪都像本地人一樣，要做到這點，最重要的不是長相、語言、穿著打扮，而是心態。放下預設立場，試著用對待鄰人態度對待當地人，一開始或許不是那麼容易，但結果往往很奇妙，因為當地人就把自己當鄰人對待了！

35.

只有迷路才能到達真正有趣的地方。

The only people who ever get any place interesting
are the people who get lost.
– Henry David Thoreau

　　通常人們對旅行的期望是看計畫中要看的東西，達到目地的過程是必要之惡，愈短愈少愈好，尤其要避免迷路；參加旅行團能保證人們快速來到景點，看完後快速趕往下一站。這種旅行方式有效率，卻也限制旅者所見所聞，減低旅行的樂趣和功用。

　　我年輕時旅行大都參團，過去十幾年除非必要（如有安全、交通顧慮等），否則必採自助。曾經碰上的迷路次數多不勝數，剛開始的確會憂心害怕，常為此和旅伴吵嘴，但隨經驗增加，在把握安全大原則下，迷路不但不令人煩惱，有時甚至成為旅途中的亮點。

　　試想，再美的景色，只要在期待之中就注定缺少「驚奇」成分。金字塔 1,000 年前就在那裡，就長那樣，1,000 年後還會在那裡，長那樣；旅者去到埃及前早已在書報影視中見過金字塔，來到現場，拍照打卡、po 網分享，大功告成，一段時間後記憶模糊，如果日後還有機會再度造訪，很可能興趣缺缺，因為……去過了！

　　再試想，停留埃及期間，因為不小心迷路而必須向當地人問路，於是成就一段雞同鴨講的「驚奇」邂逅；或搭錯車來到一個陌生地方，得以見識當地「驚奇」生活景象。哪怕這些「驚奇」在當時可能令人擔憂焦慮，但更真實直接的接觸交流，留給人的印象必定更深刻，更期望舊地重遊。

　　網路時代，衛星定位、電子地圖等已讓「迷路」快要成為過氣名詞，對現代旅者來說，迷路是一種心態，一種為迷而迷的刻意行為。關於這點，不懂網路的宋朝詩人李商隱早就說過：「曾醒驚眠聞雨過，不知迷路為花開」，迷路不為別的，只為看那朵叫「驚奇」的花！

緬甸 仰光

36.

既然到頭來，
你一定不記得在辦公室工作或在草坪除草的時光，
趕快去爬那座 TMD 山吧！

Because in the end, you won't remember the time
you spent working in the office or mowing your lawn.
Climb that goddamn mountain.
–Jack Kerouac

　　我當了二十多年上班族，離開企業至今十幾年，可以為這句話做百分百見證。

　　人在職場時，工作幾乎是生活全部，上班（包含加班，出差，通勤等）本來就占據清醒時間的大部分，週末假期也很難做到完全不想、不碰工作；上班接觸到的自然都是和工作相關的人，即使下班，一起度過休閒時光的也大都是同事。

　　只不過那時不但不覺得不對，潛意識中甚至還有點自豪，因為這種代表善於工作、樂於工作，一切以工作為重的生活形態，完全符合主流價值。加上職涯發展還算順利，從小助理一路做到總經理，長輩嘉許、同儕稱羨，自然更不覺得有什麼問題。

　　離職後，工作帶來的光環和便利幾乎在一夜之間消失無蹤，一開始很不習慣，曾考慮重回職場，後來慢慢找到新生活重心，才定下心來展開下半場人生道路。

　　如果你問我人生至此有哪些特別值得記憶回味的時刻？我回答的十件事中大概十件都和「經歷」有關，即使其中有部分是因工作而產生，例如某些出差到過的地方，或外派海外生活記憶等，卻沒有一件是工作內容本身。事實是，回想曾經讓我焦慮或興奮到睡不著覺的工作片段，如今早已遺忘殆盡。

　　有句話說：「從沒有人臨終前後悔這輩子工作時間太少」，對上班族來說，許多眼前看似事關重大的「大事」，卻不會是日後令人思念回味的「要事」，經歷才是。所以，別猶豫了，來到假期，放下瑣事，快去爬那座 TMD 山，累積你的人生閱歷吧！

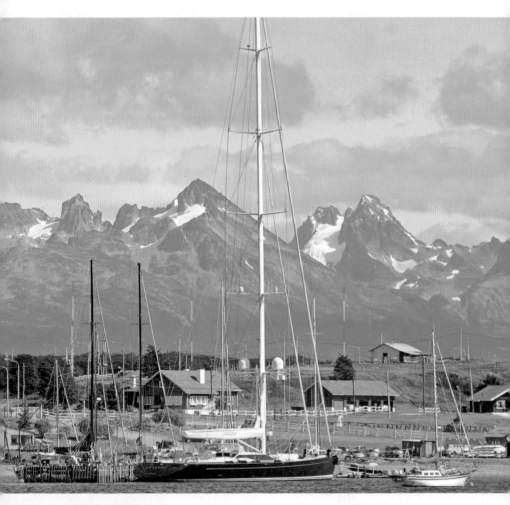

阿根廷 烏斯懷亞

37.

旅行沒有厲害不厲害，做就對了，就像呼吸一樣。

Traveling is not something you're good at.
It's something you do, like breathing.
-Gayle Forman

　　長途郵輪是一種很特殊的旅行方式，通常人們出行都有一個特定目的地，即使多跑幾個地方，地點性質也都大同小異，例如東歐精華團、西藏八日遊等。郵輪則由於覆蓋面積大，一趟旅程可能包含五光十色的大都會，偏遠落後的小鄉鎮，再加上渺無人煙的沙漠、叢林等。

　　不同地方玩法自然不一樣。我一開始還會擔心不知如何計劃安排，常發生穿錯衣服、搭錯車班、講錯語言，吃錯食物等失誤。調整心態也是挑戰，試想，今天還在全世界最先進城市朝聖，過兩天就到鳥不拉屎的偏鄉小鎮被人朝聖，那感受是很不一樣的。

隨著經驗累積，我現在不但不感覺有壓力，更喜歡上這種猶如愛麗絲夢境般的旅程，享受多元多樣帶來的心靈盛宴。原因是我發覺不管外在環境怎麼變化，重點都在自己，只要做好一個旅人該做的事，放下其他沒必要的憂慮，到哪裡都可以悠遊自在。

例如，不管去哪，穿著簡單樸素，保暖為上，注意當地風俗禁忌；小心安全，但不需過於緊張，自己嚇自己；對當地背景環境稍做了解，但不要帶有成見，用自己的眼睛和腦袋觀察判斷；犯錯是必然的，接受它、嘲笑它，把錯誤轉換成學習；永遠帶著一個好心情，一顆好奇心，和一張笑臉迎接陌生。

有些人出門前狂打聽，出門後窮緊張，沒必要；世界不能掌握，把自己掌握好就好。這句諺語說得好，旅行沒有會不會，也沒有厲害不厲害，不去永遠不會，去了自然厲害！

西藏 大昭寺

38.

千里之行，始於足下。

The journey of a thousand miles begins with a single step. –Lao Tsu

十幾年前臺灣掀起單車環島熱，那時我住在海外，平時有騎車習慣，早已躍躍欲試。看完電影《練習曲》更是心癢難耐，搬回臺灣上網找到一個專門組織環島行程的車隊，立馬報名。

兩個月後正式出發，沒想到騎完第一天差點棄甲投降，原來 9 天近 1,000 公里行程，和平時在河濱或專用道上悠閒兜風完全是兩碼事。一天下來全身酸痛，屁股尤其不堪，加上團體行動稍偷懶立刻掉隊，工作人員隨時監督催促，心理壓力很大。

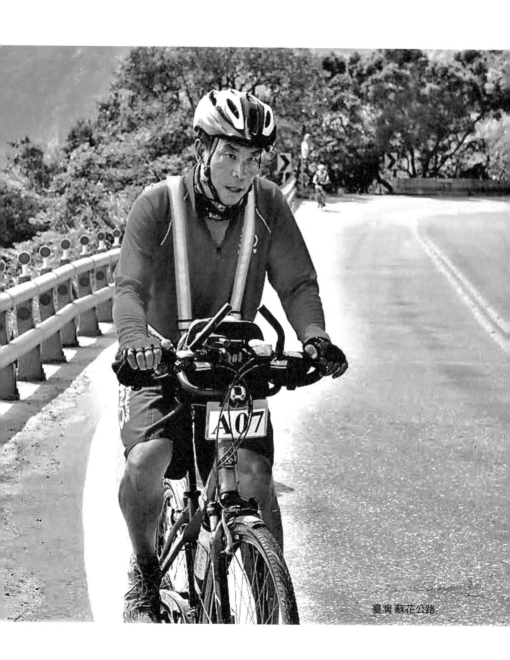

臺灣 蘇花公路

但輕易放棄心有不甘，熬過第一天，接下來抱著放馬一試心理，憑著一股跟它拚了意志，一天撐過一天，最後也被我撐完了。記得回到終點臺北自由廣場那刻，一個大男人竟然流下兩行熱淚，幸好天上及時下起大雨，雨淚交織，沒人看得出來。

9天下來，除了一副酸痛到麻痺的身體之外，我學到幾件事：首先，我發現臺灣島不是平的，以前開車沒感覺，騎車對坡度極敏感，尤其東海岸，害我把多年沒罵的髒話全都罵了好幾遍。其次，我發現臺灣真的很美，人生第一次和自己家鄉如此全方位接觸，眼界大開。

第三，也是最重要的，我發現人只要立定志向，埋頭去做，許多看似不可能的任務就變得有可能了。旅途中每每想到

終點遠在天邊，我就告訴自己別想太多，踩就對了，期間需要的，正如車隊領隊所說，不過是一些志氣、勇氣，和傻氣而已。

近年國際間流行如四國遍路、聖雅各之路這類旅行方式，如不考慮宗教意涵，它們長途跋涉的特性和單車環島非常接近，都是對體力和意志力的終極考驗。旅人不出發則已，一旦上路，千里之行，始於足下，一步一步走，一腳一腳踩，終有完成目標的時候。旅行如此，人生亦然！

斯里蘭卡 可倫坡

PART 05

旅行，
是一件令人富有的事

39.

人生最大風險莫過於要等到有閒有錢，才去做想做的事。

And then there is the most dangerous risk of all –the risk of spending your life not doing what you want on the bet you can buy yourself the freedom to do it later.
–Randy Komisar

　　電影《一路玩到掛》（The Bucket List）描述兩位身染重病，被醫師告知時日無多的老人，決定不顧家人反對，離開病床，將未完成的願望寫成清單，按順序一一完成，直到離開世界那一天。

　　兩位背景、個性迥異的陌生人，在接下來幾個月，一起去埃及看金字塔、玩高空跳傘、開賽車，到萬里長城騎重機，見到非洲大草原、印度泰姬瑪哈陵，在地中海濱吃豪華大餐，還登上喜馬拉雅山。

　　理應在家人親友陪伴下渡過殘燭餘生，兩位心有未甘的老頑童卻跑去吃喝玩樂。其中一人老婆責怪他說：「你怎麼可以就這樣跑去和一個不認識的人胡搞瞎搞？」老人回答：「我為家庭和社會犧牲奉獻 45 年，為什麼不可以做點自己想做的事？」

　　兩人後來成了最好的朋友，在完成共同夢想過程中也幫助對方圓了個人夢想。相互鼓勵下，一人鼓起勇氣和他交惡多年的獨生女重歸於好，之前罵人的老婆，在老公回來後對他說：「你離開時像個陌生的路人，回來後成了充滿愛心的家人。」

　　一人先走後，另一人在葬禮上發表悼詞說：「這麼說有點自私，但事實是，他人生的最後幾個月，是我人生最棒的幾個月，他拯救了我，而且他也知道！」當天使在天堂入口考他兩個問題 1. 是否找到生命喜悅？ 2. 是否帶給他人生命喜悅？他可以很自豪地回答：「是」和「是」！

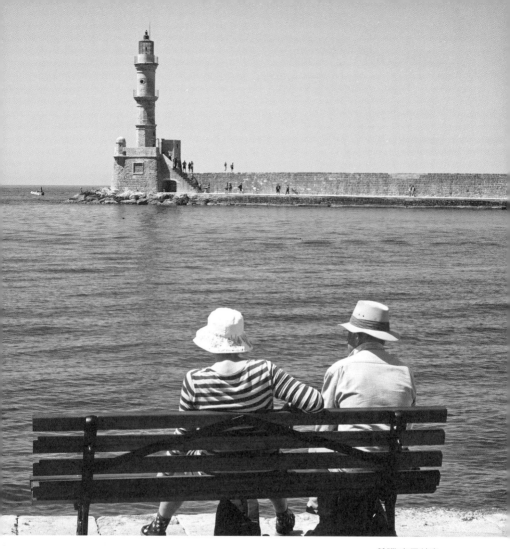

希臘 克里特島

　　令人回味再三的電影，傳達的訊息是：人生是自己的，不要在意外界眼光，唯有成就個人生命喜悅，才可以帶給關愛的人生命喜悅。想做的事快去做，不要等「準備好」才做，因為根本沒有那一天，而只要有心，即使生命快到盡頭也不嫌遲。

40.

工作填滿皮夾，冒險填滿心靈。

Jobs fill your pocket but adventures fill your soul.
–Jaime Lyn Beatty

　　人生離不開工作。有人計算過，一位成年人的一年 365 天中，大部分要工作，少部分不需工作的日子，經常還需要花時間為接下來的工作做準備；工作日的一天 24 個鐘頭中，除睡覺外，大部分花在工作上，少部分不工作的時間，還經常花在和工作相關，如通勤、進修、收發信息，思考工作等事物上。

新加坡

對某些人來說，工作是實現自我的方式，是人生主要追求目標；但對大部分其他人來說，工作只是養家活口，立足社會的工具。不管目的為何，只有把「錢」這個因素從工作抽離，才能讓人們真正看清工作這碼事，在有限人生中應該占有的分量、實際占有的分量，以及兩者之間的距離。

說到底，人活在世追求的目標不出家庭、健康、工作成就和心靈富足，除非立志成為首富，否則金錢在過程中扮演的角色必定是「工具」，而不是「目的」。這麼說不代表錢不重要，所謂一文錢逼死一條英雄好漢，少了工具什麼都做不了，但把工具和目的混淆，甚至本末倒置，是現代人很容易犯的錯誤。

旅行擴展視野，增加經歷，是讓心靈富足的最有效方法之一。而旅行需要花錢，賺錢則必須工作，這就是工作和旅行各自在生活中扮演的角色以及相對關係。釐清這點，從人生目標反推回來，問問自己，是否做到 Work/ Life 該有的平衡，如果沒有，如何改善？

41.

旅行是唯一一樣可用錢買到令人更富有的東西。

Travel is the only thing you buy that makes you richer.
–Anonymous

　　這句諺語說明一個有趣又重要的觀念：什麼叫富有？如果如一般人認為的錢愈多愈富有，那除非花錢能買到更多錢，或將擁有的豪宅名車、奢華物品增值後賣掉，換回更多錢，否則人不會變得更富有。

　　原來，這裡的富有指的不是錢或物品，而是「人生經歷」。

　　金錢物質生不帶來、死不帶去，沒有的時候辛苦追求，擁有的時候害怕失去，難有真正滿足的一天。唯有經歷才能令人精神心靈得到持久平靜喜悅，而且一旦獲得不需擔心失去，因為誰也無法將一個人的經歷移開或拿走。人們欣賞羨慕賈伯斯這類名人，不是因為有錢有名，而是精采傳奇的人生經歷。

如何才能累積經歷？周遊各地，接觸陌生，顯然有其必要。作家如馬克吐溫、海明威之流年輕時四處流浪，從事各種行業，結交三教九流，日後得以將豐富見聞轉換成文學巨著。但那種做法太辛苦危險，現代人可以用輕鬆得多的方式，得到同樣增廣見聞，深化思想效果，那種方法就叫做：旅行！

旅行需要花錢，其實不只旅行，做什麼事不需要錢？以馬斯洛需求層次為準，錢可以買到溫飽、安全、舒適、歸屬感、尊重，卻無法直接買到精神滿足。唯一例外則是把錢花在旅行上，透過累積更多更廣人生閱歷，令人打自內心感到更⋯⋯「富有」！

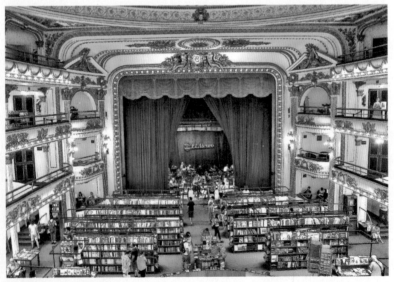

布宜諾斯艾利斯 雅典書店

希臘 聖托里尼

42.

錢買不到快樂，但可以買張飛機票，意思差不多。

Money can't buy you happiness, but it can buy a plane ticket, and that's sort of a same thing.
–Joel Annesley

我從年輕就喜歡到海灘渡假，多年下來累積到過的地方不少，最常去的是泰國，包括芭達雅、蘇梅島，和至今到過的次數已記不清的普吉島。

第一次去是跟團，匆匆數天一晃即過，在導遊帶領下，只記得到了許多地方，做了許多事情，記憶卻很模糊，幸好島上的景緻，如大海、沙灘、夕陽、美食等印象很深，也是吸引我後來舊地重遊的主因。

再回來選擇自由行，上網一查才發現靠近海灘的民宿其實比旅館更方便，價格還更低，卻是參加旅行團無法選擇的，高高興興訂好房間，背上簡單行囊，買張廉價機票，就出發啦！

　　入住民宿的感覺比預期還好，不但比旅館寬敞許多，面海景觀更是千金難買，最棒的是還有完整廚房設備，可以上附近市場買生鮮自理，而且少了導遊和行程限制，時間隨性掌握，租臺機車或單車，行動自由自在。

　　簡單說，住在這裡的感覺不像走馬看花式的參團旅遊，而更像在舒適、無壓力環境中過日常生活，享受的不是玩水上摩托車或看酒吧表演那類短暫感官刺激，而是清新大自然，和健康生活方式帶來的平靜喜樂。

　　這幾年再去停留時間起碼兩週起跳，我算過，總體費用比在國內旅遊低得多，時間愈長平均費用愈低（因為機票費用固定）。我也曾數次寫文章分享這種旅行方式的特點，許多人表示有興趣，但據我觀察，真的這麼做的人還是少數。

　　旅行要花錢，但花錢不見得買得到快樂，或買得到卻不持久。個人體驗是，高品質旅行不一定要花很多錢，但一定要有「閒情逸致」，心態對了，只要買張機票，源源不斷的快樂就來了！

一百則旅行諺語，一百個你該旅行的理由

泰國 芭達雅

你不需要很有錢才能好好旅行。

You don't have to be rich to travel well.

–Eugene Fodor

　　年輕時參加學校組織郊遊，或假日與好友相約踏青，通常花不了多少錢，是人人都消費得起的活動。曾幾何時，旅行和奢侈豪華掛上鉤，說到出遊，人們首先想到的就是花費。國外旅遊如此，連在臺灣島內，視住宿地點選擇，消費高低差異明顯，也因而劃分出不同消費群體。

　　回想一下，帶給你印象最深、玩得最盡興的，是最花錢的那幾次嗎？相信你會說不一定，原因是影響旅行品質的除了消費水準外，還有其他如氣候、心情、旅伴、健康等許多因素。相較之下，除非刻意追求體驗奢華或省錢窮遊，否則花多少錢其實並不是最大重點。

那重點是什麼？個人看法是經歷，只要旅行過程中能激發旅者的好奇，並透過主動探索滿足旅者的求知，就肯定是一場成功旅行，反之，效果就要打折扣。有人願意多花錢讓旅程更舒適便捷無可厚非，但這麼做並不會為旅行本身加太多分數，事實是，待在家裡哪也不去最舒適便捷。

為了追求難得的奢華體驗而花錢，例如在杜拜七星帆船飯店喝下午茶，或到美國大峽谷乘直升機看全景等，只要負擔得起也沒問題。但有一個小提醒，不要為了炫耀，或同儕壓力而做這些事，炫耀只會引來反感，體驗只有自己在意。消費前問自己：如果做這件事不能拍照打卡，還要做嗎？答案是肯定的就做，否則把錢留給其他更有價值的事。

有段話說得好：「金錢決定旅行長度，眼界決定旅行寬度，心靈決定旅行深度。」旅行確實要花錢，但重要性充其量只占三分之一，鍛鍊培養自己的眼界和心靈，才是決定旅行品質的關鍵。

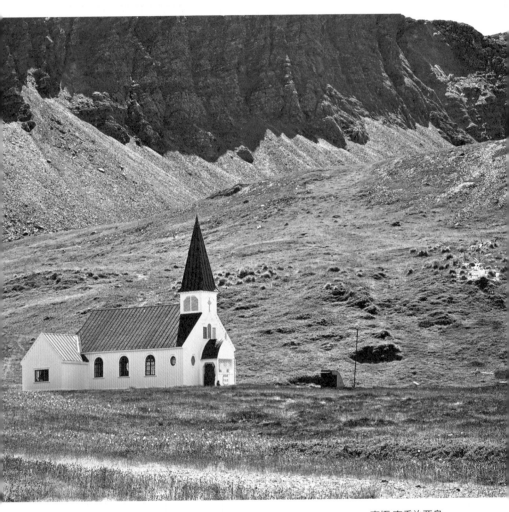

南極 南喬治亞島

44.

旅行的重點從來就不是錢，是勇氣。

Travel is never a matter of money,
but of courage.
–Paulo Coelho

　　每每說到旅行，總是和「錢」脫不了關係，有人說沒錢寸步難行，有人說生活無餘裕沒法旅行等等，言下之意是「旅行是有錢人才負擔得起的奢侈品」。

　　真的是這樣嗎？旅行確實要花錢，但旅行方式很多，需要花費差異很大，有錢有有錢玩法，沒錢有沒錢玩法，把錢當成不旅行的理由看似合理，其實不然。

　　積蓄不多的年輕人出國打工，從而旅行看世界，需要的不是錢，而是面對陌生環境，克服未知挑戰的勇氣！

　　上班族週末假期從事渡假旅行，缺的通常不是錢，而是克服慣性惰性，走出戶外看雲去的勇氣！

　　銀髮族嚮往退休後雲遊四海，要達成心願，比錢更重要的，是找回年輕時凡事充滿好奇心和求知欲的勇氣！

　　不健康的人，通常比一般人有更強動力看世界，他們要克服的困難，比錢更關鍵的，是跨越身心障礙的勇氣！

　　有錢人也不見得常出門旅行，不是不愛，當然也不是缺錢，而是缺乏克服追求物慾，和停止與人攀比的勇氣！

　　旅行要花錢，但最大的重點從來就不是「錢」，是克服各種可能障礙的勇氣。有足夠勇氣的人，即使缺錢也可以找出妥協和替代方案，而經常把沒錢掛嘴邊的人，就算中樂透，還是會找出其他理由不出門旅行！

45.

工作，存錢，旅行。然後重複！

Work, save, travel. Repeat !
- Jereme M. Lamps

　　在書中讀到一位 20 多歲，有幾年工作經驗的年輕人說他很猶豫，不知該繼續堅持手中那份既沒熱情，又沒前途的工作，還是該花掉一生積蓄（約 30 萬臺幣）去從事最鍾愛的旅行。

　　看到這段我笑笑心想：年輕人，無論你選什麼都沒關係，但千萬別認為那是你的「一生積蓄」，因為你的人生才剛開始。

　　臺灣的教育環境很矛盾，一方面在家庭、社會上希望年輕人保守穩健，聽長輩的話，另方面教改又要大家堅持做自己愛做的事，搞得人無所適從。事實是，選擇自然有利有

弊，但如問我，我會建議那位年輕人義無反顧去旅行。

　　試想，做這些選擇最終目的是什麼？答案應不出 1. 財務自由，2. 實現自我。現代人要財務獨立就必須投資自己和投資理財，而雖然社會賦予理財許多關注，急功近利的結果無異賭博，個人經驗是培養專業（投資自己）的重要性遠大於投資理財，尤其對年輕人更是如此。

　　我 30 歲前的「一生積蓄」和上述年輕人差不多，能做到提早財務獨立正是長期投資自己的結果。現代上班族一旦進入職場，分數、學歷的重要性立刻被國際觀、領導統御、解決問題等能力取代，旅行可以在潛移默化間提升這些能力，幫自己增值。至於實現自我，旅行的功效更是顯而易見。

　　這句諺語被全球無數背包客奉為圭臬，許多 T 恤、馬克杯上都看得見這句話，雖然不是每位背包客到頭來都能輕鬆達到財務自由、實現自我的境界，但我敢保證沒有一個會為曾經努力嘗試而感到遺憾後悔。

蒙特內哥羅 Kotor

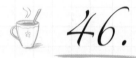

46.

趁年輕有能力時去旅行。別擔心金錢，去就對了。
經驗遠比金錢有價值得太多了！

Travel while you're young and able.
Don't worry about money, just make it work.
Experience is far more valuable than money will ever be.
–David Avocado Wolfe

　　不知從何時起，西方年輕人流行用空檔年（Gap Year）壯遊世界，時間大都在學校畢業後到下個人生階段開始前。其實也不是真正空檔，只是延後下階段的開始時間而已，目的是對日常生活按下暫停鍵，體驗陌生、認識人我，從而對未來人生發展有更清楚方向。

　　西風東漸，有段時間也常聽臺灣年輕人談 Gap Year，尤其在剛開放工作渡假簽證的那幾年，當時還曾掀起年輕人是否該

去西方社會打工存第一桶金的論戰，反對的說法認為年輕人應該專注培養專業能力，打零工無助長期職涯發展，只會延遲起跑時間。不知是否因為如此，現在從事這方面嘗試的人似乎少了不少。

我覺得很可惜，因為從第一次聽說這個觀念就覺得很棒，人生道路不該只有一條，在關鍵時刻讓自己有一個審視抉擇的機會，當然很有價值。

拿我老婆為例，她的 Gap Year 發生在 25 歲的時候，那時已學校畢業工作兩年，存了點錢，毅然辭掉收入不錯但興趣不高的工作到美國遊學，她說那段經歷讓之後的職涯、家庭，乃至整體人生產生根本性變化。這點我很清楚，因為要不是這樣，我倆也不會相識，繼而發展出共同雲遊四海的下半場人生。

究竟年輕壯遊是利是弊？從工作賺錢角度看，沒有標準答案，但有一點可確定，旅行需要錢、體力，和一顆熱忱的心。三者之中最容易解決的是錢，因為沒錢可以打工，花掉可以再賺，另外兩者，隨年歲增長，一旦失去幾乎不可能復得。

這句諺語的道理正在於此，年輕人有的是體力，對世界充滿好奇，出發就對了，如果一定要算筆帳，那就是：You have nothing to lose, but a whole world to gain!

紐西蘭皇后鎮

紐西蘭

紐西蘭

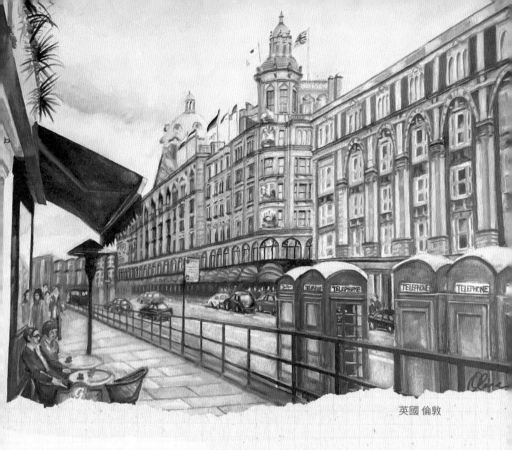

英國 倫敦

PART 06

旅行，
是愛的最佳表現

47.

好朋友愛聽你講旅行經歷，
最好的朋友和你一起旅行。

A good friend listens to your adventures.
A best friend makes them with you.
–Sb Friendship Journals

　　許多人喜歡在社群網頁上貼旅遊照片，也常獲得親朋好友
的按讚和留言，但除了一些表面上的恭維，如「好漂亮」、「真
有錢」，或技術上的問題，如「買什麼」、「如何去」之外，有
多少人真心誠意和你談論旅途中的所見所聞，乃至衝擊感受？

　　這意思不是說他們不夠朋友，而是斯斯有兩種，朋友有四
種，第一種只能算「認識的人」，對你的內心世界了解不多，
也沒興趣了解，按讚不過是打招呼。第二種稍近一些，可統稱

為「泛泛之交」，聊天打屁可以，深談沒門，按讚表示分享歡樂，不按則可能意謂沒看到、不關心，甚至反感。

　　通常貌似交友廣闊的人的朋友大都屬於這兩種，只要不覺得浪費時間也沒什麼不好，但第三種才是我認為真正的朋友；這種人和自己有相近的人生觀，價值觀和世界觀，能和你分享內心世界，雖然不見得總是意見一致，但總是關心你的經歷體驗，也期望和你一起學習成長。

　　至於第四種朋友，不但可以和你分享經歷，甚至可以共同創造經歷；不只能同歡樂，也能共患難。和這種人一起旅行或生活，不需要掩飾自己，也不需要經常表達自己，就能相互接收對方內心真實感受，你們一起面對挑戰，過程中相互扶持、相互尊重，也相互吐槽。簡單說，你們是真正的 Soulmate。

　　常聽人說朋友愈多愈好，個人倒覺得有幾個第三和第四種朋友人生足矣，至於如何判斷朋友是哪種，這句諺語就是最好的標準。

所羅門群島

48.

我發現要知道是否喜歡或討厭一個人，
最好方法是和他一起旅行。

*I have found out that there ain't no surer way to find out
whether you like people or hate them than to travel with
them.–Mark Twain*

　　許多人都有過這樣的經驗：和熟識且交情不錯的親戚朋友
一起旅行，結果搞到不歡而散，原因經常是「沒想到他是這樣
的人」。但事實是，不是他現在才成為「這樣的人」，而是一
直都是，只是你不知道而已。此外，你有此驚奇發現，Guess
what? 很可能人家對你也有類似想法！

　　現代人平日總是帶著面具過活，面具不只一張，視不同場
合自動更換，久了自然而然覺得理所當然，大概只有在極少數
一個人獨處時才會真正回歸自我。但旅行不同於日常生活，有

兩個特性讓人在不知不覺間摘下面具，以本性見人。

一是旅行不只和同伴同歡樂，也要共患難。人們對旅行的期望大都屬於歡樂正面，高期望經常帶來失望，何況準備再完善也可能碰上意料之外，這時是對性情一大考驗，繼續帶著笑臉迎人對不起自己，如果摘下面具露出本性，則容易引發衝突責難。看過電影《鐵達尼號》吧，船難發生前後許多乘客的表現是否判若兩人？

二是旅行和同伴相處時間很長，幾乎可說從早到晚黏在一起，面具戴久自然掉漆脫落，別說偶爾才見次一面的親友，即使平時生活在一起的家人都可能受不了，時間愈長愈受不了。記得有回在郵輪上，表演者聽說此趟旅程超過 100 天，開玩笑對旅客行鞠躬禮，他說：「這麼長時間，居然還沒把旅伴推到海裡去，太了不起了！」

以上講的都是負面（討厭）效果，認清一個人的真面目當然也可能讓你更喜歡他，這句諺語說的就是這個道理。旅伴的重要性大家都很清楚，下次旅行，除了慎選與誰同行，也要想想自己是否是合格旅伴，假裝親切友善沒有用，因為旅行必將使人無所遁形。

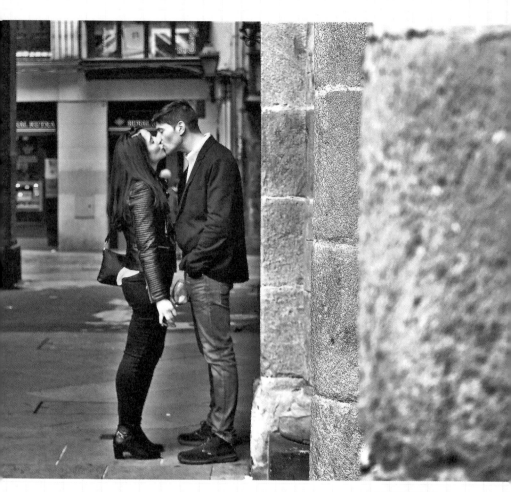

西班牙 畢爾包

希臘 米克諾斯

49.

去哪裡不是問題，問題是跟誰去。

It doesn't matter where you're going, it's who you have beside you.
–Quotes & Notes

　　在郵輪上和一位 60 多歲女士聊天，我好奇她為何單身旅行，她說原來都和老公一起到處跑，幾年前老公癌症去世，她停了一陣後決定繼續上路，這也是酷愛旅行老公希望她做的事。

　　她說不介意和子女或好友為伴，但更喜歡獨自旅行，想怎樣就怎樣，還可以交新朋友，除了偶爾思念老公外，並沒有孤獨感，因此只要還負擔得起（單身需要付較高旅費）就會繼續。

　　她接著笑說這好像已成家族傳統，她祖母 40 多歲守寡，活到 90 多；母親 60 多守寡，活到 90 多；她和姐姐都是 60 多守寡，已做好單身活到很老的準備。她講得雲淡風輕，一點沒有哀愁模樣。

　　這些年來我在旅途中遇見不少獨身旅者，女性占多數，我不認為這代表女生個性較孤僻，只代表女性體能雖不如男性強壯，心裡韌性卻更佳，更獨立自信。這樣的獨身旅者看似孤單，其實內心充實，從旅行中獲得的學習成長也較一般人更多更深。

　　相信多數人都理解並同意這句諺語的含意，旅伴對了，去哪都好玩；旅伴不對，哪都不好玩。但對的旅伴可遇不可求，或就算旅伴對了，自己卻不對，東挑西選最終還是出問題，與其如此，只要注意好安全，何不試著獨自上路？

　　不用擔心長此以往會變成一個孤單的人。心理專家說：愈是懂得和自己交朋友的人，愈獨立自主；愈不會依賴或試圖掌控他人，也愈合群、愈容易交朋友。反而不少看似夜夜笙歌、交遊廣闊的人，一旦獨處才真正陷入孤寂之苦。

　　有固定且合適旅伴的人是有福的，如果沒有，建議你下次嘗試和一個絕不會出錯的人一起出行：自己！跟你賭一塊錢，你會從此愛上這位新朋友。

50.

事實上，你能給她最好的禮物，就是一生經歷。

Actually, the best gift you could have given her was a lifetime of adventures.–Lewis Carroll

　　大約十年前，我和老婆第一次聽人說起搭郵輪環遊世界種種，當時我只覺得挺新鮮有趣，聽過就忘了，沒想到有人卻往肚子裡去，事過幾天突然提起……

老婆：你覺得怎樣？

我：啥怎樣？

老婆：就那個郵輪環遊世界。

我：你不會當真吧？

老婆：為何不？

我：那麼多錢，那麼長時間，工程也太大了吧！

老婆：哦……

如果你和我當時一樣，以為這事就此結束，那可大錯特錯。因為接下來一段時間，我的書桌上和電腦裡不時出現一些和環遊世界相關的信息，從價錢、日期，到準備事項，可能碰到的問題等，鉅細靡遺。忽然間，一個茶餘飯後的隨性談資，已然變成只要有足夠意願，就可能成真的一件事。

但我還是覺得太不可思議，想參考國內有經驗人的看法卻發現一個也沒有。隨著當年度郵輪出發日期愈來愈近，我對老婆說：「茲事體大，我需要更多時間考慮，明年再說吧！」她雖然失望，倒也沒多說什麼，只是相關資料還是每隔一段時間出現在我的電腦。

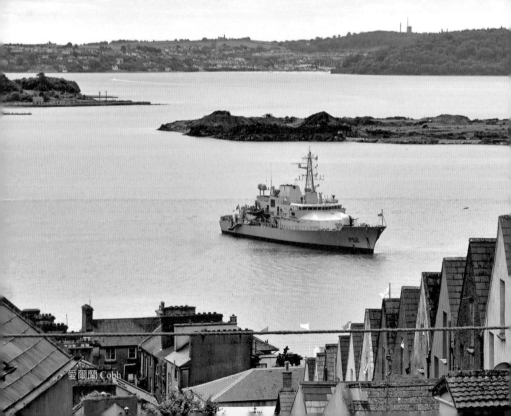

愛爾蘭 Cobh

而我也不是敷衍了事，接下來一年認真思考可行性。記得那時我不斷用各種可能替代方案測試老婆對這事的認真程度，包括名牌包、首飾、家具、新車，乃至股票、基金等等，她的回應從頭到尾倒是都很一致：「環遊世界，其餘免談！」她的堅定很大程度影響到我，結果，一年後我們上路了！

　　過去十年我倆已繞地球好幾圈，回想十年前的決定只有一點小遺憾，那就是晚了一年才出發。我不知道其他人怎麼樣，我從自身經驗中深深體會，伴侶之間，能相互給予最好的禮物，不是山盟海誓，不是豪宅名車，是一生經歷！

51.

我們能給予子孫兩個最大的禮物是：根和翅膀。

***Two of the greatest gifts we can give our children
are roots and wings.***
–Hodding Carter

　　長途郵輪旅客以西方長者為主，大多是夫妻檔，少數單身一人，幾乎從未見過與成年子女同行的人，更別說三代同堂了。他們不是沒有子女，閒談時常提起家人，也常看到他們逮到有免費 WIFI 機會就和家人視訊報平安。

　　好幾次見狀我問他們，既然和子孫感情那麼好，為何不一起旅行？反應出奇一致，先是覺得問題有點怪，然後說他們有他們的生活、我們有我們的，經常聯繫、偶爾碰面，但絕不相互干擾，別說子孫不想跟我們一起旅行，我們也不想讓他們跟啊！

　　他們還說子女小時經常帶他們一起旅行，既使得家人關係更緊密，也培養小孩獨立自主能力，等他們長大才可以放心大膽離家闖天下，成立自己的家庭，並用同樣方式教養下一代。和原生家庭間，則始終保持心理上的相互扶持和交流。

　　完成階段性任務的阿公阿嬤趁機享受黃金人生，重溫兩人世界的自由自在，追求年輕時因家累而無法完成的心願，並且相互扶持直到老去。過程中雖然關心家人、掛念子孫，但在生活起居，和尤其金錢關係上，既不願意依賴子孫，也不讓子孫依賴。

　　旅行就是有這樣神奇功效，一方面讓家人在心理上連結在一起，相互輸送養分，成就無後顧之憂的情感依歸。就像一棵大樹長出不同枝葉，另方面也讓各個成員像長了翅膀一樣，有勇氣和能力不受牽絆展翅翱翔，成就真正屬於自己的人生。

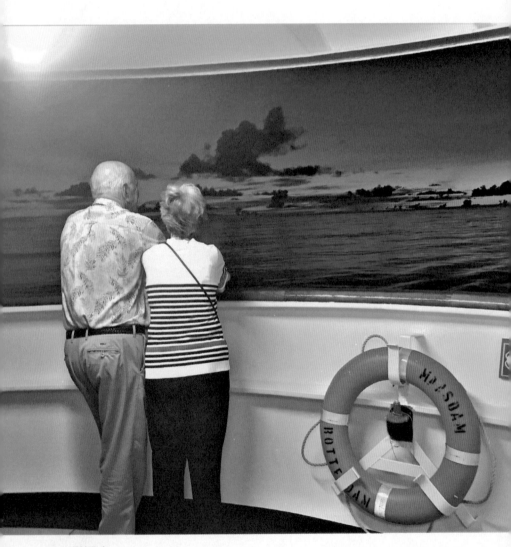

郵輪兩老

52.

與相愛的人一起旅行，就像一個移動的家。

Traveling in the company of those
we love is home in motion. –Leigh Hunt

旅行講座上常有人提問：

你旅行離家那麼久，家裡有急事怎麼辦？

投資理財怎麼辦？

家裡的小貓小狗，花草樹木怎麼辦？

各種帳單怎麼處理？

身體不舒服怎麼辦？

別人怎麼找你？

車輛家具怎麼保養？

衣物、藥物怎麼帶？

等等等等⋯⋯

這些問題我大都經歷過，當然可以一一說明處理方法，但想要先說一句：有這些問題代表你對外界環境太依賴了！

我以前也是這樣，幾趟大旅行下來讓我理解到，所謂家，唯一難以割捨的只有人，其他的要不是技術問題，動動腦就能解決，要不是身外之物，放不下只代表過於依賴。當然你可以說對寵物花草有感情，但如果因此而影響實現理想或生活品質，抱歉，我還是認為那是依賴，或不積極行動的藉口。

而即使是人，也只有真心關愛的人才難以放下，許多人不是被真愛，而是被所謂「責任」限制住。個人選擇，無可厚非，但別忘了自己也是一個有血有肉的人，犧牲自己可以應付外界眼光，卻很容易像連續劇劇情一樣，形成相互情緒勒索，結果就是把所有人都拖下水。

希望這麼說不會被解讀為自私自利，身為家庭一分子，該盡的責任當然要盡，但所有的人生到頭來都是一個人，不要養成依賴外界習性也不要受外界限制。家，不是利益團體，也不是存放物品的倉庫，是關愛的人所在之處，平時生活在一起，一旦出門，就像移動的家！

高雄家門口

巴賽隆納 奎爾公園

53.

旅行像婚姻，如果你認為能控制它，
那可是大錯特錯。

A journey is like marriage.
the certain way to be wrong is to think you
control it. -John Steinbeck

問：婚姻伴侶和旅行旅伴有什麼共同點？

答：兩者都不受控制！

常有人問我如何選擇旅伴，我的建議是：
「只要可能，盡量和生活中的親密伴侶同行。」
不是因為比較好控制，反而正因為很清楚無法
控制所以不抱期望，許多人在旅途中和同行親
友鬧到翻臉不講話，就是因為自以為能輕鬆相
處，掌控局面。

　　事實是，一如《憤怒的葡萄》作者約翰史坦貝克所說的這句諺語，旅行和婚姻一樣，不是一般人能預期和控制的，而且也幸好如此，否則婚姻就變成霸凌，旅行則成打卡，不但失去樂趣，也大幅降低做這件事的意義。

　　難以控制的原因除了人性外，經常也是因為錯估形勢，以為一切可以按計畫進行。但這點旅行也和婚姻一樣，唯一能確定的就是「無法確定」，過程中變數太多，試圖掌控不但注定徒勞無功，還往往弄巧成拙。

　　常聽人說自己很好相處，跟誰同行都沒問題，事實是，沒出問題只因時間短加運氣好，旅途中碰上意外很正常，一旦碰上，就算能控制別人也控制不了自己。伴侶之間不是不會吵架，而是因為有共同長期目標，所以吵完能和，和完下次再吵，不像一般朋友，經常是一吵從此老死不相往來。

　　這句諺語的意思不是要人們更加縝密規劃旅程（婚姻）、避免失誤，沒用的！企圖按表操課更是搞錯方向，而是要人們正視旅行無法掌控這個事實，做好見招拆招、隨遇而安的準備，同時承擔起與旅伴（伴侶）一路相互扶持，同甘共苦的責任。

54.

旅行值得所有的成本和犧牲。

To travel is worth any cost or sacrifice.

–Elizabeth Gilbert

　　這是一本暢銷小說，和由其改編成電影中的一句臺詞，小說和電影原名《Eat，Pray，Love》，臺灣翻譯成《享受吧！一個人的旅行》，劇情描述由茱莉亞羅勃茲主演的作者，經歷感情出軌、離婚後，花了一整年時間獨自周遊世界，在美食、祈禱和戀愛中思考人生。

　　她去了三個地方，第一站是羅馬。在那裡，她的日常生活得到極大轉變；義大利的美食、美景和友情，逐漸撫平她婚姻失敗的傷痛，也讓她因憂鬱症而失去的體重恢復正常。在修復身體和心情後，第二站來到物質條件相對匱乏的印度，期望藉由跟隨心靈大師修行，得以更加認識內心傷痛的來源。

一開始很辛苦，愛恨分明的她總是無法靜下心跟上其他修行者的腳步，幾經挫折後她終於明白，解決問題唯一方法是：面對並接受內心的脆弱恐懼。慢慢的，她開始和過去的自己和解，從孤獨中逐漸走出，她學會自在的在空無一人大堂中獨自吃飯，在眾人聚集場合也能怡然自處。就在這時，她決定移動到第三站：峇厘島。

她期望在峇厘島過心靈和物質間的平衡生活，卻被一場意料之外的愛情徹底打亂，為避免再度失去好不容易找到的平靜和自信。她本打算落荒而逃回老家，卻碰上島上一位智者告訴她：「有時候，為愛情失去平衡，是平衡心靈的一部分。」

這部電影的結局是喜劇還是悲劇不得而知，因為它沒有結局，但作者藉由親身經歷明確告訴我們一件事：旅行，不只可以調劑生活，改變生活，更可以藉由認識自己，遇見世界，改變人生！

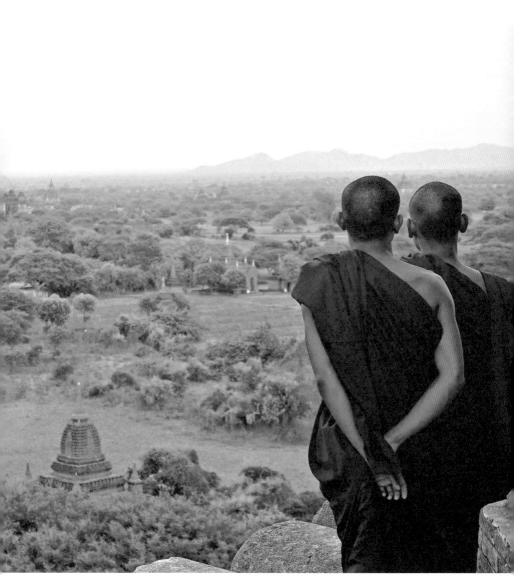

緬甸 蒲甘

55.

獨自旅行可以今天出發，與人同行則需等對方準備好。

The man who goes alone can start today; but he who
travels with another must wait till that other is ready.
–Henry David Thoreau

　　這句諺語是寫《湖濱散記》的梭羅說的，他對大自然的嚮往和追求，開啟了近代環保運動，他創始的「公民不服從」觀念，啟發後世，包括印度聖雄甘地在內的許多民主運動。此外，他雖然不以旅行家著稱，卻可算是現代背包客的開山鼻祖。

　　旅途中常可見到背上背包幾如人高的背包客，多數是年輕人，但也不乏身強體健的中年行者，他們出現在下榻客棧或廉價餐廳酒吧時，通常三五成群。但有心人會發現，當他們收

拾好行囊再度上路時，幾乎總是兩人一組，或更多時候單獨一人。

　　原因很明顯，獨自上路說走就走、說停就停，不需和任何人商量，或受制於任何團體。除了行動自由自在之外，更重要的是心靈自由自在，而一旦心靈得到解放，旅行的深度和寬度自然得以加深加大。梭羅不是背包客，但他引領人們藉由獨自旅行解放身體和心靈，成就了今日的背包文化。

　　剛離開職場時我也曾努力想成為一個背包客，無奈人到中年，吃苦耐勞能力和理想有段差距。但經此嘗試，雖然一方面為年輕時沒有累積相關經驗感到遺憾，另方面卻也為這把年紀還能做個半／偽背包客，在心靈上解放自我，感到自豪。

　　如果你還年輕，強烈建議利用長假或 Gap year 從事一段背包生涯，如果你和我一樣做不成一個真正的背包客，也建議在旅途中如有機會，多和他們聊聊。你不需要非得為了獨自旅行而獨自旅行，但起碼在理解獨行旅者的動機，和可能碰上的挑戰及樂趣後，開啟一些新的想法和嘗試！

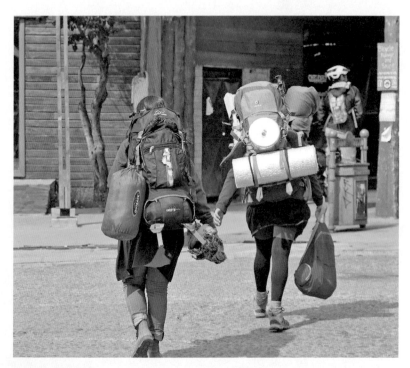

阿根廷 巴塔哥尼亞

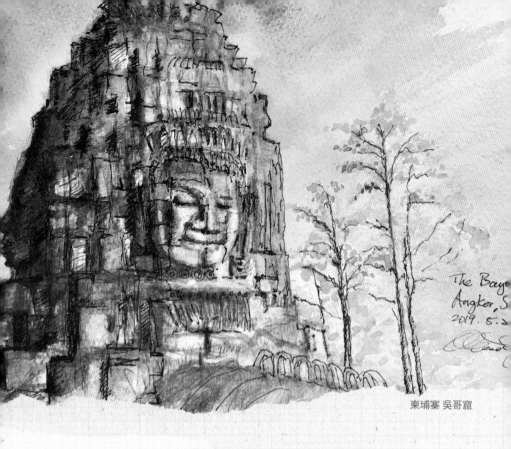

The Bay
Angkor, S
2019. 5. 2

柬埔寨 吳哥窟

PART 07

旅行，
與美景美食最佳的連結

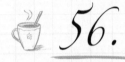

56.

風景是看得見的歷史。

Landscape is history made visible.
–J.B. Jackson

幾乎所有城市都看得到人物雕像，觀察不同地方的雕像是件很有意思的事，因為這些人物反映當地歷史上發生過最有代表性的人、事、物，認識這些人物和他們背後故事，等於理解這個地方的歷史特色和價值取向。

亞洲國家的雕像以政治人物為主，反映出權力、階級、政治在這個區域人們心中的重要性高於其他，在美國見到最多的則是運動明星，不管在世或已逝，代表競爭求勝在美國深入民心的程度。

歐洲則更推崇創造和發明。大航海時期的探險家，文藝復興時期的畫家、雕塑家、文學家，提倡資本主義、民主思潮的

思想家、哲學家，工業革命期間的發明家、科學家、經濟學者等，他們的雕像都可在歐洲各大城市見到。

　　個人印象最深的是愛爾蘭首都都柏林的雕像。愛爾蘭歷史上人才輩出，單是作家就有王爾德、蕭伯納、喬伊斯、葉慈等大文豪。他們的雕像也都豎立在城市不同角落供人憑弔膜拜，但要講到受歡迎程度，這些人都比不上一個名為茉莉（Molly Malone）的年輕女子。

　　茉莉何許人也？她是一個生活在十七世紀的小人物，鬧飢荒年代，白天推車賣魚、晚上阻街賣身，年紀輕輕就因一場高燒過世。其實她是誰不重要，因為她代表的不是一個人，而是一整個民族在苦難中奮鬥求生的意志和精神，後人以她為名編成一首民謠，風行程度被喻為「非正式」愛爾蘭國歌。

　　都柏林沒有宏偉的紀念堂，也沒有悲情的紀念館，城市內最重要的地標景點，就是街頭那位推著貨車、酥胸半露、表情堅毅的姑娘雕像。愛爾蘭移民遍布全球，無論在哪，給人的印像都是堅強剛毅不好惹，其來有自！

愛爾蘭 都柏林

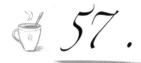

57.

對我來說，

景象從不單獨存在，而是時時刻刻在改變。

For me, a landscape does not exist in its own right,

since its appearance changes at any moment.

–Claude Monet

　　當年因工作駐在北京，某週末興沖沖前往心儀已久的長城朝聖。北京秋天氣候多變，當我好不容易爬上山準備一睹美景時，天空飄來一陣雲霧，能見度忽然間只剩不到十公尺，還下起雨來，我冒雨等了許久仍等不到雲開霧散，轉頭問路邊小販：長城究竟在哪？

　　只見她往前方嘟嘟嘴，說了一句我到現在還記得的話，她說：「喏，漫山遍野都是長城！」邊說邊拿出一疊風景明信片，上面的長城千姿百態，綿延彎曲、相互交疊，在燦爛陽光

中，或夕陽餘輝下顯得既壯麗又詩情畫意，而且完全符合她所形容的：漫山遍野都是！

總之，那天我敗興而歸，沒當成到過長城的好漢，倒像個渾身狼狽的醉漢。

故事沒有就此終結，後來我又回去了，不是一次，而是十幾次；不只一段長城，而是不同的五六段；不只在秋天，而是一年四季。簡單說，我愛上了長城，喜歡它的雄偉、沉靜、質樸、歷史感，也喜歡它在不同時空環境下呈現出的不同景象，其中包括躲在雲裡霧裡看不見的長城。

這句諺語是十九世紀法國印象派畫家莫內說的，他晚年以自家後院池塘為景，共畫了 250 幅睡蓮圖，因光影、季節、氣候、角度等不同因素，沒有任何兩幅是一樣的，有些甚至是從他後來接近失明的眼中看到的睡蓮。有人問他為何老畫同一主題？他回：「重要的不是主題，而是畫家自己的觀察和感受。」

觀光客經常將旅遊品質好壞寄託於天候等外在因素，殊不知外在因素也是形成景觀的一部分，就像盛開的睡蓮固然漂亮，凋零的睡蓮自也有其美感，重點在自身，對於懂得觀察和感受的旅者來說，永遠「漫山遍野都是長城」！

中國 北京

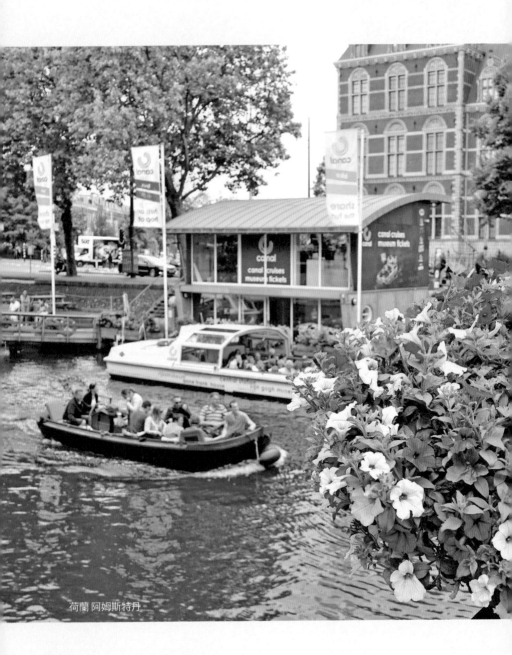

荷蘭 阿姆斯特丹

58.

我不會去區分建築、風景或公園，
對我來說它們都是一體的。

*I don't divide architecture, landscape
and gardening; to me they are one.*
–Luis Barragan

　　某趟大旅行回來有人問我哪個地方最漂
亮，我想了一下回答：「荷蘭阿姆斯特丹。」

　　有人旅行喜歡看人文景觀，有人愛接近
自然，哪個更美？就像拿羅馬聖彼得教堂和
巴西亞馬遜叢林相比一樣，各有各的美，卻
難以類比。真的要分高下，個人認為把兩
者：人文和自然融合的景觀最美。

　　人是社會動物，全球快速城市化，現代

人想要像梭羅那樣在湖邊獨居，過自給自足生活基本上是天方夜譚。日常生活被各種人造設施團團包圍早已被人們默認接受，詩情畫意但不夠便利的農村生活不再為人嚮往。

但社會動物也是動物，在擁擠城市待久了，人性中嚮往接近山水大地，花草樹木的需求必然會冒出來，既有城市機能又兼具自然生態才符合人性需求。這就是阿姆斯特丹帶給我的感覺，它的美由四個元素組成：

運河：河本身漂亮不在話下，同時也是城市主要交通通道，不少人家除了門口停汽車，後門也停汽船。

房舍：說不上豪華，但造型優雅，顏色各異，整齊排列在河邊看起來像童話王國一般，與環境完全融合。

鮮花：荷蘭有花卉王國之稱，隨處可見各式各色新鮮花束，賞花聞花是日常生活一部分。

鐵馬：人口 70 萬，腳踏車上百萬，人人騎車，身強體健，且有秩序，自然形成一道賞心悅目風景線。

阿姆斯特丹不是唯一將人文和自然成功結合的城市，日本京都、澳洲墨爾本、加拿大溫哥華、奧地利維也納等以宜居著稱國際的城市，都可以讓現代梭羅找到安身立命的地方，旅行則可以帶領人們見識各地不同之美。

59.

美麗的風景屬於真正「看」它的人。

The landscape belongs to the person who looks at it.
–Ralph Waldo Emerson

　　通常人們遇見美景奇景，第一個念頭就是掏出相機記錄下來，尤其在攝影器材超方便的今天更是如此。除了藉此表達「我到過這裡」的衝動，做為日後與人分享的素材，也是想透過拍照留影將眼前美景「據為己有」。

　　此乃人之常情，但有一個問題，那就是這麼做經常無法真正擁有美，這點我是從老婆身上理解到的。她愛畫畫，旅途中每到一個新地點必用畫筆留下一幅印象最深的景象，但受限於時間，通常不是現場寫生，而是用相機拍下後再回去按圖臨摹。

　　好幾次她邊畫邊驚訝的說：「原來長這樣啊，怎麼之前沒有注意到？」原來在拍照過程中，經常都難以做到充分觀察，

以致雖然「看」，卻沒有「見」到，如果事後仔細檢視，才發現之前的印象模糊，甚至錯誤，但有多少人會做這樣的事後檢視？

人稱英倫才子的艾倫迪波頓在著作《旅行的藝術》中說，視而不見正是觀光客習慣用相機取代眼睛的必然結果，而既然眼睛是靈魂之窗，沒有經過此窗傳遞的影像，也難以真正打動心靈，留下深刻印象。

書中還說，要擁有美，攝影雖方便，更有效的做法是把景象畫下或寫下，因為畫和寫的過程必然迫使人們深入觀察。關於這點，畫的部分已在老婆身上獲得證明，而既然「寫作就是用文字畫畫」，寫的效果類似。

建議你下次旅行時，隨身帶些紙筆，拍照留影之餘，試著簡單畫或寫下眼前景象，目的不是要成為畫家或作家，而是用眼睛和心靈真正「看」見世界！

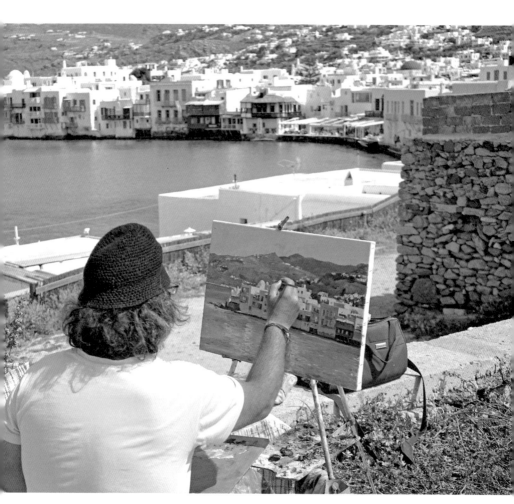

希臘 米克諾斯

60.

我相信美食是自然與人文之間最好的連結。

I believe that cuisine is the most important link
between nature and culture.
–Alex Atala

　　旅行吸引人的元素之一是吃美食，我以前以為所謂美食就是當地著名且好吃的食物。隨旅行經驗積累，才發現食物的魅力遠不只美味，更在於反映一個地方的地理、歷史、生活方式，乃至整體文化特色。

　　阿根廷牛排馳名全球，臺灣沒進口，要嘗鮮得遠赴重洋到南美洲，這事本身就充滿異國情調。終於來到這，還沒進餐館先聽當地人說牛排好吃的原因是牛隻肥壯，肥壯的祕訣則在牧草，由於氣候和土壤特性，這裡的草不只長得好且長得快。多

快？別地牧場按季節輪休，讓被吃掉的草重新生長，這裡，今天吃掉的，經過一夜，第二天已然完好如初。

　　這個口耳相傳的說法是否過於誇張有待查證，不爭事實是，凡是到過當地的旅客，都會為這裡純淨自然的環境，溫和宜人的氣候，生機勃勃的動植物留下深刻印象。我以前有個來自阿根廷的同事，只要出差幾天就吵著要回家吃肉，當時覺得他很奇怪，哪裡沒肉吃？經過那頓至今回想還會流口水的牛排大餐，我現在完全可以理解他的行為。

　　類似例證很多，其實，再美味的食物吃多吃久都會膩。所謂一方風水養一方人，下次旅行有機會嘗鮮異國美食，不要只關注味蕾享受或拍照打卡，想想食物背後代表的自然環境、人文風景，和生活方式，相信吃起來必將另有一番風味。

阿根廷 布宜諾斯艾利斯

61.

真正的美食是食材嘗起來就像它們自己。

Cuisine is when things taste like themselves.
–Curnonsky

愛琴海跳島遊，每天餐桌上必有以下幾樣東西：沙拉、麵包、橄欖、起司、橄欖油，午晚餐則多一道海鮮或肉類主菜。我一開始不大習慣，因為從小不愛吃生菜和起司，又覺得這裡的橄欖油和麵包沒味道，沒想到連吃幾天，愈吃愈對味，旅行結束回到家還特意到處搜尋相關食品，如今它們都成了我的家居日常。

口味改變的原因，首先是我發現橄欖油狀似無色無味，細細品嘗真的很香，印象裡在臺灣只用來炒菜，在希臘則是萬用；加沙拉、蘸麵包、調味主菜，除了直接喝，愛怎麼吃怎麼吃。有了它，原本我不愛吃的生菜，黃瓜、番茄、青紅椒等都變好吃了，而這些正是「希臘沙拉」主要原料。

其次我發現歐洲起司種類繁多，口味和平時在臺灣超市賣的不一樣，更加香醇濃郁。還有，這裡的麵包很少添加或調味，吃多逐漸懂得欣賞各種穀物原味，回頭再吃臺灣商店賣的麵包，反覺得人工添味過重。

近年流行健康飲食，看了一些相關書籍和介紹後，我才知道原來當年在希臘學到的飲食習慣，其實很接近早已在國際間風行多年的「地中海式」飲食。回想旅行時在地中海沿岸見到的居民大都身強體健、面色紅潤，顯然其來有自。

我還理解雖然名為「希臘」沙拉或「地中海」飲食，不代表食材只在這些地方才有，它們好吃又健康的原因和地點無關，和新鮮原味有關，所有食物都一樣。旅行則告訴我，許多人認為很難改變的飲食習慣其實是可以改的，而且不用到地中海，就可以吃得像地中海人一樣好！

橄欖

希臘沙拉

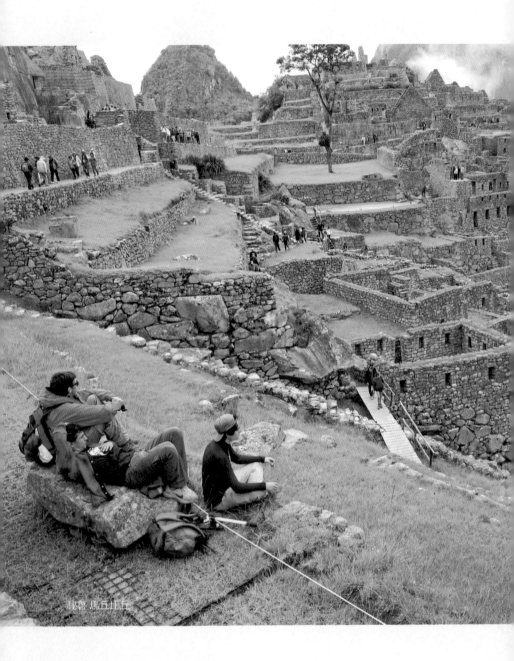

秘魯 馬丘比丘

62.

食物是介紹一個國家很好的媒介，
不僅反映進化過程，也說明信仰和傳統。

A great introduction to cultures is their
cuisine. It not only reflects their evolution,
but also their beliefs and traditions.
–Vikas Khanna

　　沒到祕魯前，我只知道這裡有世界七大奇蹟
之一的馬丘比丘，其他認識則極有限。到訪兩次
後，我對這個國家最大的興趣反倒不是古蹟文
物，而是「食物」！

　　只要在祕魯待上幾天，很難不注意到當地食
物的多樣性和特殊性，主食中的馬鈴薯和玉米走
遍全球都有，似乎沒什麼特別。但你可知道這兩
種養活全球無數人口的食物是從哪來的？

是的，正是發源自祕魯的安第斯山脈，少了這些，人類的發展進化將會是很不一樣的故事。

靠山吃山、靠海吃海，祕魯有高山（安第斯山）、大海（太平洋）、大河（亞馬遜河）、雨林，各種食材應有盡有，烹調方式五花八門，他們愛將海鮮作成涼拌沙拉（Ceviche），也愛做成熱湯（Parihuela）；肉類則偏燒烤，除了常見的肉類，另外還有當地特色的羊駝肉和天竺鼠肉，祕魯人也常吃雞湯麵之類的亞洲食物。

要知道這些吃法從何而來，就必須了解他們人種和文化的多元性。祕魯是古代印加帝國大本營，原住民文化發達，哥倫布的後裔帶入歐洲飲食習慣，日本從十七世紀開始移民祕魯（曾有一任總統是日本後裔），非洲黑人則被當成奴隸引進祕魯，來自天南地北不同種族組成國家，食物多元多樣就成了必然結果。

總之，祕魯菜好吃極了。來到當地，除了大快朵頤之外，別忘了打聽一下各種食物的由來，和它們背後代表的歷史、地理，和文化變遷。

63.

雖然我們不是義大利人，

不表示不懂得欣賞米開蘭基羅，

這道理和欣賞美食一樣！

Just because we are not Italian, does not mean we cannot

appreciate Michelangelo, it is the same with cuisine.

–Anthony Bourdain

　　許多愛旅行的人，即使可以克服語言、文化、氣候、時差、體力等障礙，卻有一共同困擾：吃不慣外國食物！也就是所謂的「有一個 xx 胃」。這點確實是個麻煩，出門在外，可以暫時改變一些生活習慣，但總不能不吃飯，有人因此隨身帶一堆泡麵，走到哪吃到哪，可以解決問題，卻享受不到旅行的魅力之一：異國美食！

　　我過去也有類似狀況，但因通常離家時間不長所以不明

顯，退休後開始長天數旅行，泡麵成了必備行李。2013 年環遊世界 4 個月，郵輪上亞洲食物很少，偶爾有味道也不對，行程前半段還好，後半段每上岸必到處找中餐廳，一般人坐郵輪會變胖，我旅行結束瘦兩公斤不知是否與此有關。

但隨經驗增加，我現在幾乎完全沒這方面問題，泡麵也不帶了，究其原因還是和郵輪有關。長途郵輪客年長者多，為免出現麻煩的健康問題，食材新鮮衛生最重要，陸地上常見的速食、炸雞、甜飲等，船上要不完全不供應，要不需另外付費，船家這麼做不是為賺錢，而是增加取得障礙。

郵輪旅客來自世界各地，為滿足需求，船上食物口味輕重濃淡變化很多，但無論怎麼變，最多的永遠是「原型」食物，各式沙拉三餐必備，各種水果全天供應。許多我以前較少接觸的食物，如各種生菜、橄欖、起司、麥片、魚類、原味麵包等，從一開始淺嘗即止，到逐漸習慣、喜愛，現在都成了家居日常。

想說的是，所謂 xx 胃是能變的，過程不但不辛苦，其實是一大享受，前提是多欣賞多嘗試。說這句諺語的人是主持《波登不設限》的已故美食旅行家波登（Anthony Bourdain），的確，米開蘭基羅的藝術創作就像原汁原味的新鮮食物，適合天下所有人細細品味，只是有些人還沒開始嘗試欣賞而已。

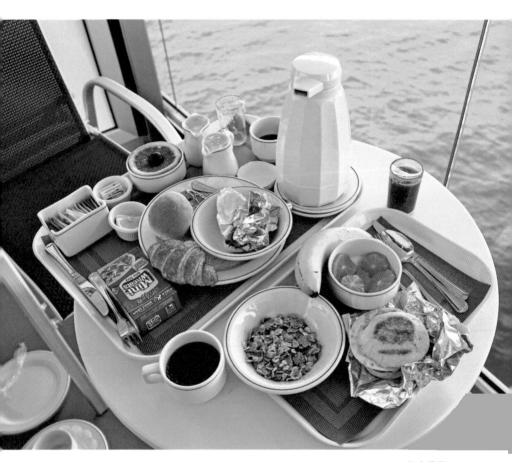

船上早餐

真正的發現之旅不在於找到新地標，
而在於培養新視野。

The real voyage of discovery consists not in seeking new landscapes, but in having new eyes.
–Marcel Proust

　　義大利南方沿海有一票風景如畫的小城鎮，包括蘇連多、卡布里島、波西塔那、阿瑪菲，和薩雷諾等。從薩雷諾到阿瑪菲是著名的阿瑪菲海岸（Amalfi Coast）其中一段，搭渡輪需時約 40 分鐘，感覺卻像 5 分鐘，因為沿途風景實在是美呆了。

　　阿瑪菲更像是從故事書裡跳出來的小鎮，漂亮的不像真的，城區街道沿山壁建造，狹窄彎曲，趣味盎然。建築物算不上整齊，色彩也不鮮豔，看起來卻賞心悅目。但如果仔細觀察，除了一棟大教堂外，其實多數只是沒有太多設計造型的普

通房舍，而且偏老舊。

　　我不理解為何老舊也能這麼好看，於是問愛畫畫的老婆，她說：「不是老舊所以好看，而是原來就美，加上保存完善，更添一層歷史感。同理，不好看的老建築，不是因為老才不好看，而是新的時候就不好看，美感來源不是新舊，而是建築的形體，顏色、材質，以及和環境是否融合。」

　　我聽得一愣一愣的，仔細想想好像有點道理，想起以前看過一篇文章比較日本和臺灣街道，兩地的道路結構、建築、招牌等都很近似，給人的感覺卻是一美一醜，作者說原因有二：一是色彩，二是環境融合度。

　　臺灣習慣用「重色」，如大藍、正黃等，日本則多使用中間色調和過的顏色，如橘紅、鵝黃等。至於環境，日本不會在一片稻田中出現一個突兀的鐵皮屋，或在一棟古色古香建築物上硬長出一塊廣告招牌，而這些都是臺灣經常可見的景象。

　　文章中還說，形成這些差異和美感有關，所謂美感，反映一地的生活方式，價值取向和居民心境。美感不是天生，需要教育培養，最有效的培養方法之一則是：旅行！

義大利 阿瑪菲

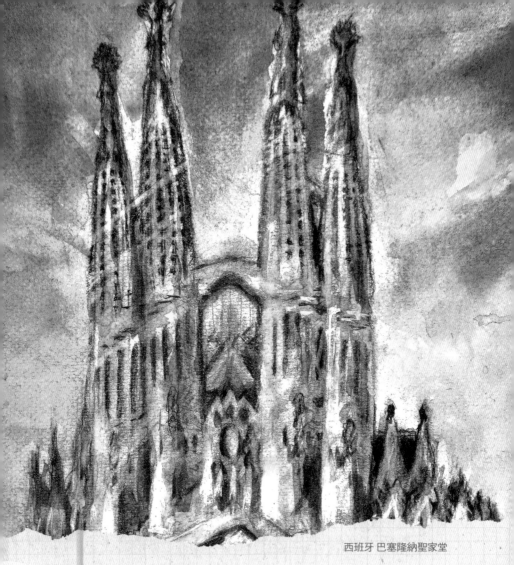

西班牙 巴塞隆納聖家堂

PART 08

旅行，
是一場探險歷程

65.

世界很大，

不去好好經歷是令人遺憾的事情。

It's a big world out there, it would be a shame not to experience it. –J.D. Andrews

　　有些人認為旅行是可有可無的生活選項，確實，旅行不會讓學生考上好學校，不會讓上班族找到好工作，不會讓炒股族賺更多錢，也不會讓銀髮族變得更健康，而且旅行需要花錢，途中可能碰上危險，既然如此，為何還要旅行？

　　之前有一篇流傳很廣的文章，作者是一位長年在加護病房工作的資深護士，她整理病人臨終前述說「人生五大憾事」如下：

- 我希望能過屬於自己的人生，而不是按他人的期望生活
- 我希望沒有那麼拚命工作
- 我希望更勇於表達自己的感受
- 我希望能多和朋友聯絡
- 我希望能讓自己過得更開心

　　文章結論中說，許多人活了大半輩子，時間大都用在追求眾人眼光中的好生活，如榮華富貴、舒適安穩等。臨到終點才發現應該將有限生命花在過自己真正愛過的生活，浪費在真正美好事物上，卻發現時不我與，很可惜！

　　旅行的功用之一是能引領人們藉由認識外界而認識自身所處環境，理解自己擁有的全部人生選項，而不至於人云亦云，自我設限、迷迷糊糊度過一生。旅行還能幫助認識內心，了解自身長短特點，確立人生職志，走向實現自我道路。

　　換句話說，雖然旅行無法帶來立即可見的「好康」，長遠來看，卻可讓人腦袋更加清明，生活更添樂趣，生命更有意義。而世界很大，即使窮一生精力也無法看盡，那就在留下五大遺憾之前，趕快開始養成旅行探索的習慣吧！

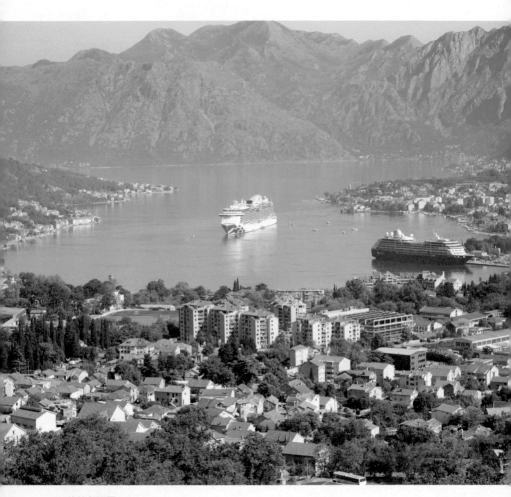

蒙特內哥羅 Kotor

除非遠離陸地，否則無法發現新海洋。

Man cannot discover new oceans unless he has the
courage to lose sight of the shore. –Andre Gide

　　西方語境中，旅行經常和冒險（adventure）劃上等號，中文則不然，兩者不但不接近，甚至有點背道而馳，旅行多指安排妥當的享樂行為，離「險」越遠越好。看似一點小小文化差異，造就世界近代史上西方無論在政治、經濟、科技、文化上都領先東方的格局。

　　試想，不過幾個世紀前，全球政經重心還集中在亞洲，造成改變的原因很多，但公認的轉折點是新大陸（美洲）的發現。世界局勢自此急轉直下，歐洲人不但獲得源源不斷資源，為開發這些資源，更不斷發展出更先進的思想、科技、典章制度，由此控制新世界的同時，也「順便」征服了包括亞洲在內的舊世界。

發現新大陸靠航海，其實當時東方的航海技術遠超西方，十五世紀初明朝將軍鄭和七次下西洋，足跡涵蓋太平洋和印度洋，直達非洲東部。他率領的船隊有 240 艘大型船隻，2,700 名船員，相較於幾十年後歐洲人哥倫布帶領三艘小船，不滿百名船員，使用簡陋裝備勉強航行海上，不論規模、技術，都完全不成比例。

那為何是哥倫布，而不是鄭和發現新大陸？推論很多，有一點是大家都同意的：動機不一樣！鄭和出航的目的是宣揚國威，所到之處雖然陌生，但都有跡可尋，沒人或危險的地方他不去；哥倫布則擺明去尋寶，探索未知，面對危險本來就是計劃中的一部分。

這句諺語以航海為背景，也適用於其他地方。計畫完善的旅行可以達到休閒娛樂效果，但除非願意離開熟悉舒適，犯點錯誤，找點罪受，否則是無法找到生活中的「新大陸」的！

阿根廷 烏斯懷亞

67.

別擔心今天是世界末日，
在澳洲，現在已經是明天了！

Don't worry about the world ending today.
It's already tomorrow in Australia.
–Charles M. Schulz

葡萄牙 里斯本

人們為躲避風險而參加旅行團，卻沒想到放鬆警覺更容易出錯，常聽說有人參團卻在機場轉機時掉隊，即是自己大意的結果。我還見過扒手趁全團一起抬頭看建築，公然將手插入渾然不覺的旅客口袋行竊。這種事，除非自己小心，否則參什麼團都沒用。

相對於警覺性不高，凡事依賴他人，另一種極端是旅途中總是擔心這、害怕那。我曾多次在

旅途中遇見這樣的人，一方面感謝他們不厭其煩的叮嚀提示，另方面也不得不抱怨他們的過度熱心造成神經緊張，降低旅行品質。

有人說是否該小心謹慎取決於到訪地點，其實不然，因為只要有觀光客的地方就有偷拐搶騙，大家認為安全的地方仍然有壞人，認為危險的地方其實大都是好人。重點不在外界，在自己，不該去的地方不要去，不該做的事不要做，不要傻傻成為人家眼中肥羊，也沒必要沒事把自己嚇得半死。

記得以前聽一位旅行老手說過一句話：Let pickpockets pickpocket somebody else!（讓扒手去扒別人！）每個地方都有壞人，除非不旅行，否則風險無法逃避，但可以轉移。凡事低調沉著，讓扒手去扒那些喜歡穿金戴銀、大聲招搖，卻總是像無頭蒼蠅一樣的觀光客，你自然就安全了。

創造史努比的作家 Charles Schulz 說的這句諺語是句玩笑話，也是大實話。出門在外，安全第一，但不需庸人自擾，旅途中碰上麻煩，你以為撐不過今天，地球另一端的澳洲人會告訴你今天早過了，現在已經是明天了！

68.

人生從你跨出舒適圈那刻才正式展開。

Life begins at the end of your comfort zone.
–Neale Donald Walsch

　　我的人生在 36 歲之前可用「普普通通」四字形容，家境普通、學業普通、婚姻普通、工作普通，當然也有高低起伏的時候，但幅度都不大，基本平平順順，在此之前一切在計畫之中，展望未來脈絡也清晰可見。

　　36 歲那年公司打算將我外派澳洲，很好的升遷機會我卻猶豫許久，原因是擔心是否能適應新環境，表現是否能達期待。如果選擇不去，眼前狀況不管從各方面來看都還算不錯，沒有明顯缺憾，但卻隱約有一種不甘心「就這樣」的感受。

　　我後來還是硬著頭皮去了，但由於缺乏相關經驗，和對自己期望過高，那兩年多基本是在壓力和沮喪中度過，不但工作

沒什麼建樹，生活上，和以前在熟悉環境如魚得水相比，更是綁手綁腳，勉強撐到任期結束舒了一口大氣。

當時沒有預想到的是，接下來我在公司又待了 8 年，經歷包括臺灣分公司負責人在內等主管職務，然後在 45 歲離職，展開精采有趣的退休生涯，直到現在。

回顧往事，如此不同軌跡的人生上下半場，關鍵正在那兩年，雖然當時覺得很不順，卻在被迫克服挑戰，適應陌生過程中，不知不覺培養出日後成長突破所需的養分。我常想如果沒有那段經歷，現在的我可能還在職場，或許頭銜薪水更高些，卻過著「就這樣」的生活。

普普通通當然也可以成就一個人們眼中「還不錯」的人生，但要真正成為自己人生主人，活出精采，實現自我，就必須跨出舒適，擁抱陌生！

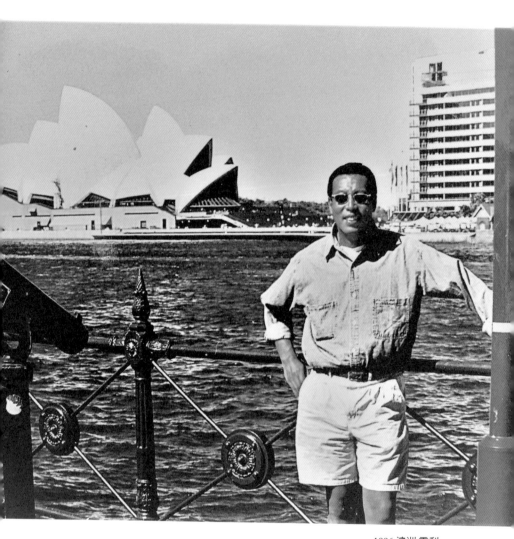

1996 澳洲 雪梨

69.

別再為路上的坑坑洞洞煩惱，開始享受旅程吧！

Stop worrying about the potholes in the road and enjoy the journey. –Barbra Hoffman

許多人愛旅行，卻缺乏安全感，出門在外不可控因素確實很多，無論事先計劃多周延，經常還是有碰上意料之外的時候，這點對於有經驗或沒經驗的旅者都一樣，差別在於，兩者在面對問題時的心態和處理方式。

沒經驗的旅者沒事擔心、有事慌張，有本事把無事變小事、小事變大事；有經驗旅者沒事輕鬆、遇事沉著，有能力把大事化小、小事化無，更重要的是能把每一次遇事轉換成經驗，愈旅行愈輕鬆，舒適區愈擴大。

舉兩個人人都可能碰上的事情為例，一掉東西，二壞天氣。

　　旅途中丟東西影響心情，如果丟的是重要證件或貴重物品，更是大麻煩；有經驗的旅者知道旅途中要注意的事物很多、容易分心，於是攜帶物品盡量精簡，穿著打扮盡量樸素。把握的原則是，即使所有東西掉光，護照和記憶卡沒掉就沒事，而即使全掉了，人沒掉也都還好。

　　人們出門遊玩通常期盼好天氣，碰上陰天下雨經常抱怨行動受限制，拍照不好看；有經驗的旅者知道天氣沒有好壞之別，只有冷熱陰晴之分，什麼天氣穿什麼衣服，做什麼事（或不做什麼事），既然旅行目的是擁抱自然，而天氣是自然一部分，為何要抱怨憂慮？

　　常有人問我旅行怎麼帶行李，我說有兩樣東西必帶：安全和健康，其他都相對次要。照顧好這兩件事，停止無謂的擔心害怕，就可以開始盡情享受旅程中包括意料之外在內的一切美好！

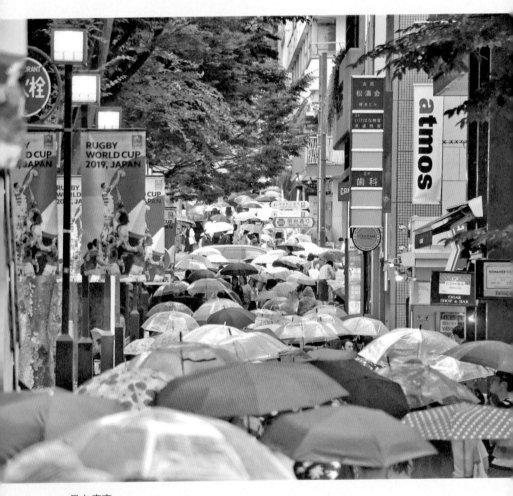

日本 東京

70.

恐懼只是暫時，遺憾持續久遠。

Fear is only temporary, regrets last forever.
- Anonymous

　　許多人有旅行夢，卻最終沒有完成，原因很多，最常見的應該是「恐懼」。記得我第一次的環遊世界之旅，要不是因為擔心這個、害怕那個，其實本可以早一年出發，還好有那位「體內留有吉普賽血液」的老婆堅持，否則別說晚一年，很可能永遠不會發生。

　　由於我倆是第一對搭郵輪完成全程環球之旅的臺灣夫妻，回來後引起許多好奇，講座中各種提問都有，較普遍的包括如何辦簽證、換貨幣、用網路，以及克服語言、天氣、食物障礙等。比較特殊的則從旅途中碰上偷搶、迷路、生病、錯過船班，到處理家中帳單、寵物花草等都有。還有一位婦人堅持想

知道如果失足掉到海裡如何逃生。

　　不能說他們杞人憂天，因為那些擔心和恐懼都是實實在在可能發生的事，如果你也有類似心理劇場，我建議試著回答以下幾個問題：

1. 這個困難麻煩發生的機率有多高？
2. 我能做什麼事減少它發生的機率？
3. 如果真的發生，可能的損失有多大？

　　所有的調查統計都顯示，通常人們擔心的事，九成以上不會發生。如果再加上自身小心防範（如備齊藥物，財不露白等），發生的機會更小。而即使真的發生，事後也大都可以彌補。事實是，即使坐在家裡哪都不去，會發生的風險還是會發生，勇敢追求夢想或許會讓你害怕一時，裹足不前卻有可能令你遺憾一世！

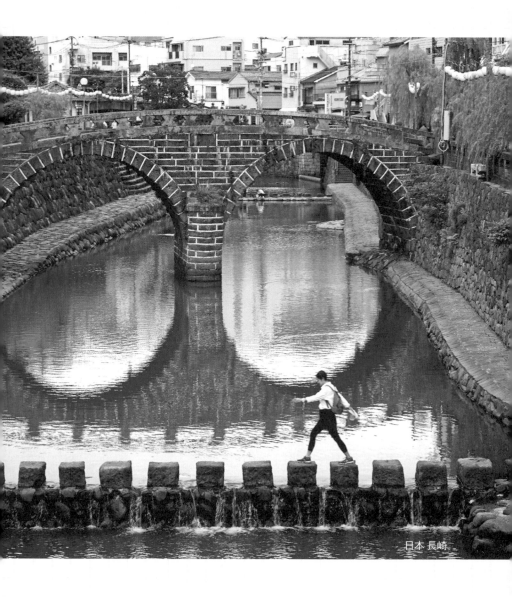

日本 長崎

71.

如果你一直想成為一個普通人，
那就永遠不會知道自己有多厲害。

If you are always trying to be normal,
you will never know how amazing you
can be. –Maya Angelou

　　在中美洲旅行，行程中有一項自選活動
是嘗試當地的 Zipline（滑索），這是一種傳統
運輸工具，當地山多，交通不便，於是有人發
明這種純粹以自身體重為動力，從一個較高山
頭，快速滑向另一個山頭的移動方式。

　　我原本興趣不高，老婆慫恿機會難得，加
上四周比我年紀大的人都敢參加，身為青年亞
洲代表怎能示弱？硬著頭皮報名，來到現場卻

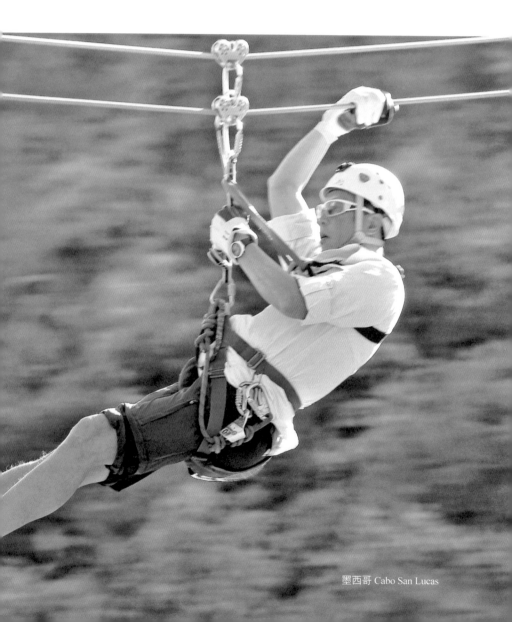

墨西哥 Cabo San Lucas

當場腳軟，原本打算編個藉口打退堂鼓，還沒編好人已站在起點平臺上，腳下是懸空數十公尺山谷，身上則被安全裝備五花大綁，事到如今，只能兩眼一閉，給它去啦！

第一趟滑完全身僵硬、冷汗直流，卻也隱約感受到速度的快感；第二趟身體放輕鬆感覺就來了，我不會飛，但猜想飛的感覺應該就是這樣吧！自由自在，全身舒暢；接著第三趟，第四趟，我不但飛，還張大著眼睛飛，山谷美景盡收眼底。

個人類似的旅行嘗鮮經驗還包括在大溪地潛水、亞馬遜叢林健走、夏威夷探勘火山等，有人則是參加如高空彈跳、海上拖曳傘、滑翔翼等，這些都是平時在家不可能從事的活動。不可能的原因除了環境設施外，還有心態。旅行令人比平時更勇敢，更願意嘗試新奇。

正如這句諺語所言，我們人生多數時間被告誡要謹慎小心，目的總不出長命百歲，榮華富貴。換句話說，就是要努力成為一個「普通人」。旅行帶領人們擺脫慣性，激發勇氣，如果能把這種勇氣運用到日常生活，發揮的潛力，獲致的成就，恐怕連自己都會被嚇到。

72.

如果你不願嘗試陌生食物，不理會陌生風俗，
害怕陌生宗教，逃避與陌生人接觸，
那還是留在家別出門好了。

If you reject the food, ignore the customs, fear the religion
and avoid the people, you might better stay at home.
–James Michener

　　講到旅行，通常人們想到的大都和享樂有關，但你可知道英文字 travel 源自拉丁文，意思是「辛勤工作」。十四世紀英文字典中 travel 被解釋為 to make a journey，意思是「進行一段艱辛的旅程」，反映出中世紀出行的坎坷不便。

　　直到十九世紀，隨交通革新進步，travel 的意涵才逐漸脫離苦行、遠行，再隨著近代休閒旅遊，有錢有閒階級的出現，才

和享受甚至奢華掛鉤。而所謂的 Traveler 也才從過去犧牲奉獻的苦行者，負笈遠行的求道者，轉變為今天充滿歡樂的旅行者或觀光客。

但雖然現代旅行大幅減少跋山涉水，離鄉背井的辛苦，卻碰上另一個問題：熟悉舒適的旅程大幅降低陌生周遭帶給旅者的心靈衝擊。缺少這種衝擊，旅行最大功用：增廣見聞、擴大視野，效果必然大打折扣。換句話說，相較前人，現代旅者的身體更舒適，感官更歡樂，學習成長的成分卻變少了。

好消息是，前人無法逃離舟車勞頓，現代人卻能避免走不出熟悉舒適。重點在自己，害怕困難陌生是人之常情，許多人旅行因此偏向參加便利的旅行團，但「團」能保護自身也能隔斷外界。自助旅行較麻煩，背包客較辛苦，卻能見識更多更深，如何調整選擇以找到最適合自己的旅行方法很重要。

這句諺語說得好，旅人千里迢迢來到陌生國度，如果三餐還是堅持吃泡麵、滷肉飯；見到當地習俗只當非我族類；碰見奇特宗教儀式以為看現場表演；四周被外國人圍繞，耳中卻只聽得到同團團員聲音，那麼，乾脆待在家裡吹冷氣，看電視好了，還更舒服點！

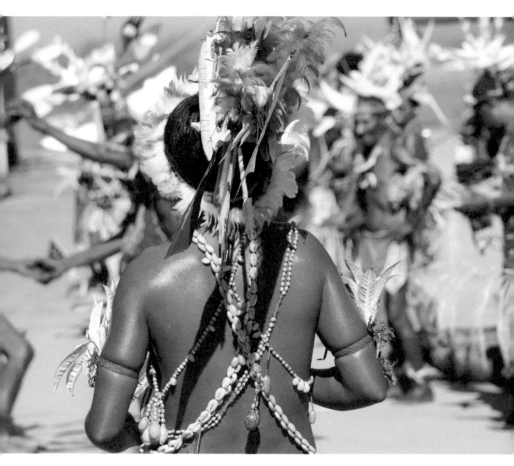

巴布亞 新幾內亞

73.

我們居住的世界充滿美、魅力，和刺激。
只要張大眼睛尋找，就可享有無窮無盡的探險歷程。

We live in a world that is full of beauty, charm and
adventure. There is no end to the adventures we can have
if only we seek them with our eyes open.
- Jawaharlal Nehru

　　郵輪抵達南美洲法屬圭亞那 Devil's Island 的前一天，船上特別播放一部根據真實故事改編的電影《惡魔島》，此島在殖民期間被法國用來關押重刑犯，來自歐洲的罪犯一旦被送到這裡，沒有一個曾再回到過老家，電影劇情描述兩位犯人之間友誼，以及嘗試追求自由的過程。

　　聽起來像是一部普通越獄電影，第二天上岸來到現場卻被震撼到不行。這個島的地形非常特別，距離美洲大陸不遠，但

四周被懸崖峭壁包圍，海流激烈。想游泳離開，基本上九死一生，且島上終年炎熱難耐、蚊蠅叢生，幾無藏身之處，見此景象，想起劇中兩人從年輕被關到老，卻始終不放棄逃離的意志（一人最終成功），令人動容。

電影劇情和地點特色相結合的例子很多，如《白日夢冒險王》將冰島湖光山色完整入鏡的同時，也教導觀眾擺脫無趣生活的方法；《托斯卡尼艷陽下》在義大利田園風光中講述尋找婚姻第二春的無奈；《007》則在全世界充滿異國情調場景，和邦女郎調情之餘，順便將壞蛋繩之以法。旅者來到這些電影拍攝現場，自然產生更多理解和共鳴。

有些電影旅行過後再看才有感覺，如我之前看《阿拉伯的勞倫斯》，似懂非懂，走一趟約旦沙漠，親身感受當地的嚴苛環境，才一切恍然大悟；年輕時看馬龍白龍度主演的《叛艦喋血記》，不清楚叛變動機，來到有如世外桃源的大溪地，才明白為何他對當地情有獨鍾到寧可鋌而走險。

行萬里路讀萬卷書，其實行萬里路看萬部電影也有同樣功效，這個世界到處充滿迷人故事，要發現，就要張大眼睛觀察和思考。

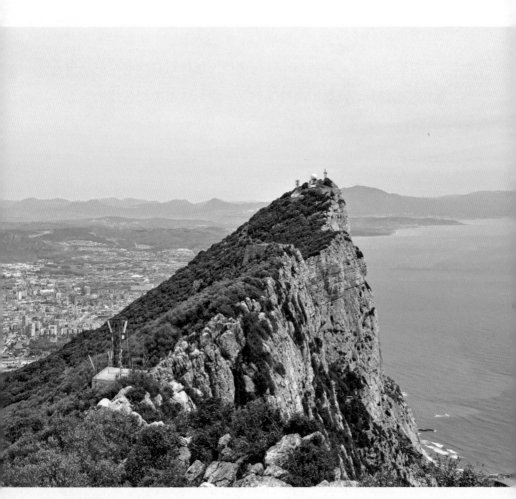

直布羅陀

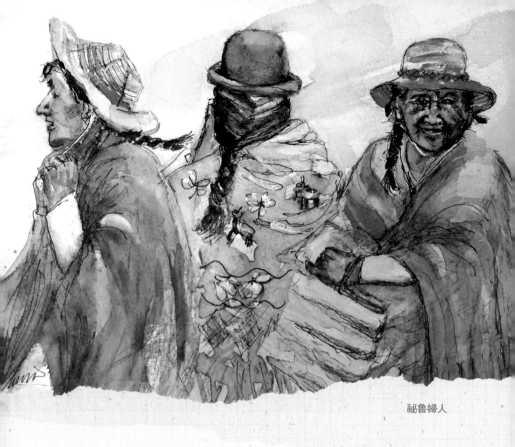

祕魯婦人

PART 09

旅行，
是見識多元文化的機會

74.

力量來自多元，不是同質。

Strength lies in differences, not in similarities.
–Stephen Covey

紐約、巴黎、東京、雪梨、倫敦，有什麼共同點？答案是她們都很美，她們的競爭力都很強，最重要的，她們的文化都很多元。走在這些國際大都會的街道上、大學校園裡，上班族聚集的商業區，就像走在真正的聯合國，各種膚色都看得到、各種語言都聽得到。

人類歷史上曾有許多單一民族自認比其他人種更優越，因而引發戰亂紛爭，現代科學已經證明，種族、膚色、性別之間沒有明顯智力差距，某些國家較其他國家更進步的原因，不是國民較優秀，是國民較懂得合作交流，也就是說，愈開放包容的社會，愈欣欣向榮；愈封閉內視的社會，愈停滯不前。

　　以美國為例，當今世界唯一超強，之所以強大在於人民的共同智慧創造，但「美國人」從來不是一個單一種族，而是一個容納幾乎世上所有種族的大熔爐，不同背景的人們生活於此不需要放棄自身文化，只需要遵守相互尊重這個大原則，形成的社會景象就像在無數小圈圈之上，罩上一個「平等」大圈圈。

　　旅行讓人見識到歷史上不同單一民族文化之美之強，如極盛時期的埃及金字塔、中國萬里長城、羅馬競技場、印度泰姬陵、印加馬丘比丘等，旅行更讓人見識到單一民族稱霸一方的日子早已過去，要在現今世界站穩腳步，乃至不斷進步，唯一方法是在保有自身特色的同時，包容異己，發展多元。

　　臺灣近年不斷強調提升國民「國際觀」的重要性，卻也引發一場究竟何謂國際觀的論戰，有人說不是會講幾句外文，或多到過幾個國家就代表有國際觀，我完全同意，那究竟該以何為標準？個人看法是：不管身處何處或與何人相處，都能保持不卑不亢，與人相互包容學習的能力。

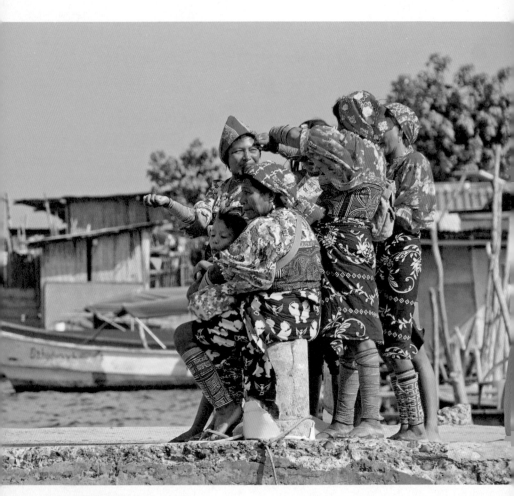

哥倫比亞婦人

75.

永遠不要用人的外表，或書的封面來做評斷；
因為在破舊外表下，有許多值得探索的東西。

Never judge someone by the way he looks or a book by the way it's covered; for inside those tattered pages, there's a lot to be discovered.

–Stephen Cosgrove

　　問問自己對黑人、阿拉伯人、南美人、華人、白種人，分別有何印象？相信多數人都可以說出一些個人看法，這些看法從何而來？書籍網路、電視電影，還是只是想當然爾？

　　通常這些印象都很表面，例如人們稱俄羅斯為戰鬥民族，卻對他們地理環境之艱困，近代歷史之凶險沒有一定了解；或覺得拉丁民族天性浪漫，充滿藝術氣息，卻對文藝復興的背景和過程沒有相當程度涉獵，如此形成的印象不能算錯誤，卻流

於僵硬片面，也就是所謂的「標籤化」。

　　事實是，即使每一種民族，因為演化等關係，發展出較特殊的「共通性」（如白人鼻子大），但在相同族群間，仍存在很大的「差異性」。打個比方，要一個臺灣人分辨同為黃種的韓國人和日本人應該不算太難，對一個白種美國人來說則幾乎是不可能任務，反之亦然，差別就在於認識和理解程度，不只外表，更是形成外表背後的文化因素。

　　旅行可以幫助旅者認識這些文化因素，分辨出不同國家民族之間的差異，同時也加深理解同中必定有異，不可一以概之的道理。

　　旅行更告訴我們，不管差異多大多深，所有人類到頭來都是……人！有極為相近的基因序列，和思想行為模式，理解這點不代表可以和天下所有人做朋友，但代表不該用膚色、民族、國籍等因素，來決定要和誰，或不和誰做朋友。

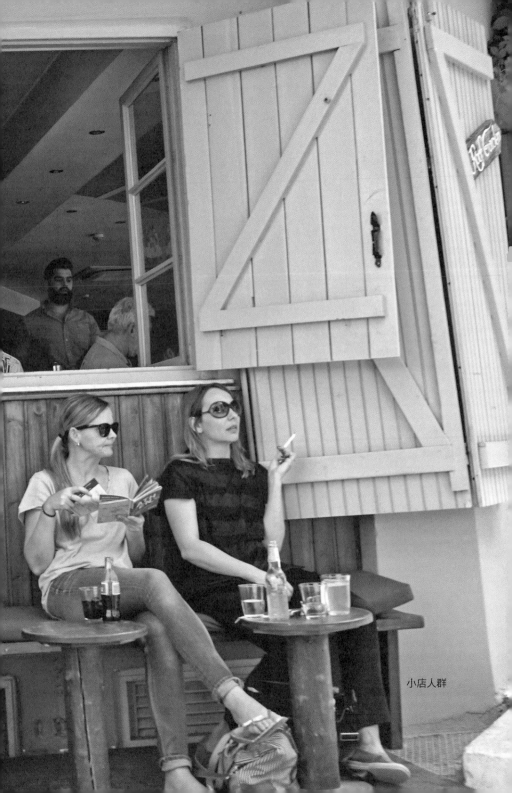
小店人群

泰國寺廟

76.

維護自家文化不需要自滿，
或不尊重他人文化。

Preservation of one's own culture does not require contempt or disrespect for other cultures. –Cesar Chavez

　　有回從臺灣飛泰國曼谷，抵達後在機場排隊進海關，排我後方是一對同機的夫妻，快到我時，婦人突然驚呼一聲說：「入境卡不見了！」她先生急著邊找邊說：「怎麼那麼不小心，你不知道在這種落後國家很容易丟東西嗎？」

　　我回頭看一眼，但沒有覺得很驚訝，因為想起不久前剛從南美回臺時，一位朋友跟我說的話：「你好像特別喜歡到落後國家旅行齁！」

　　什麼是落後，什麼是先進？在創造世界經濟奇蹟過程中，臺灣不管在經濟、社會、政治、文化上，都有突破性成長，也因此贏得亞洲四小龍稱號，但就在國人為此感到光榮驕傲的同時，許多發展進程較晚的國家，在人們眼中卻成了「落後國家」。

　　事實是，國際間沒有「落後」國家，只有「開發中」國家，以此為名是因為情況隨時在變，今天的一條龍如果不持續發展，可能成為明天的一條蟲，反之亦然。要長久保持競爭力，就必須在提升自信心的同時，養成尊重、欣賞、學習他人特色的國民性格。

　　拿曼谷為例，我見到的某些地方，如基礎建設、交通，確實比不上臺灣；某些地方，如國際化程度、生活幸福感，卻明顯超出。重點是泰國在變，臺灣卻在漫步，最近一位國際學者說，亞洲主要城市過去二三十年變化很大，臺灣例外，和三十年前相比差異很小。

　　如果一定要給落後／先進一個標準，個人覺得「尊重外人程度」是一個重要指標，因為懂得平等對待異己必定不卑不亢，不卑才能樂觀進取，不亢才能教學相長，這些是保持競爭力的必要條件，歷史上多的是因缺乏自信而成長緩慢，或因自滿而停滯不前的案例，不可不慎。

保持和平最根本的原則：尊重多元。

Therein lies a most fundamental principle of peace: respect for diversity. –John Hume

　　北愛爾蘭（Northern Ireland）是一個很特別的地方，位於愛爾蘭島北面，面積約占全島 1/6。愛爾蘭原是一獨立王國，十六世紀被英格蘭占領，大批英格蘭和蘇格蘭人移入北愛，二十世紀愛爾蘭計劃重新獨立，北愛不肯加入演變成流血衝突。

　　衝突一開始是因為宗教歧見（天主教／新教），參雜語言、生活習慣等族群意識，後來更混入政治利益、權力分配等議題，居住在同一塊土地上的人用謀殺、破壞、爆炸等手段相互攻擊，延續近二十年，直到 2007 年才恢復平靜，愛爾蘭也因此分裂為兩個國家。

北愛首府貝爾法斯特是個很有特色的城市，算不上漂亮或先進，但人的面相、語言、街道，處處充滿獨特當地色彩，外人來到這裡和到歐洲其他城市感覺很不一樣，少了觀光味、多了嚴肅感。想想合理，不久前走在街上還可能挨子彈的地方，開放旅遊不管對本地人或觀光客來說都是新鮮事。

和包括導遊在內的當地人溝通，才理解被他們稱為「麻煩」（Trouble）的這段歷史雖已過去，創傷其實尚未完全平復，不少人家子弟傷亡之痛猶存，而加害者可能正是隔條街的鄰居，之所以沒有持續動亂，是因為經歷近二十年冤冤相報，兩敗俱傷，人們於是共同決定揮別既往向前看。

現在的北愛，宗教、黨派、語言、族群等歧見都還存在，加上 Trouble 帶來的愛恨情仇，照說該是個一觸即發的火藥庫，卻到處大興土木、提倡觀光、重振經濟，不是因為衝突中贏家強壓輸家，也不是為了經濟利益而藐視歷史，從街道上各種提醒人們動亂時期的陳設可看出，他們沒有「遺忘」，只是選擇了「尊重」！

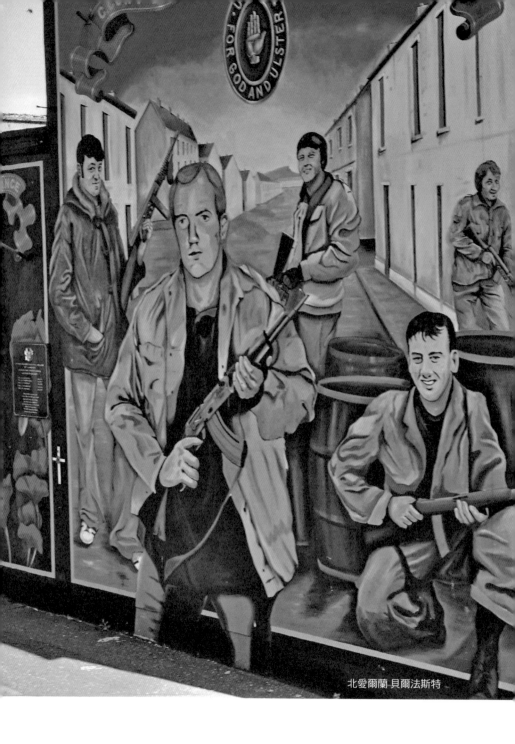

北愛爾蘭 貝爾法斯特

78.

讓小孩學一門新的語言和文化，
是擴展他的同理心、同情心，
和文化觀的最好方法之一。

Learning a foreign language,
and the culture that goes with it,
is one of the most useful things we can do to broaden the
empathy and imaginative sympathy
and cultural outlook of children.
–Michael Gove

　　包括臺灣在內，全世界愈來愈多國家的教育制度要求學生從小學習至少一種新語言，這麼做的好處除了增進外語能力以應付考試，加強日後進入職場的競爭力外，更重要的，是從小

學習認識「非我族類」，透過理解人我之間差異培養更均衡世界觀。

臺灣人的外語通常指英文，但說這句話的是前英國教育大臣 Michael Gove，英國子弟的外語肯定不是英文，那是什麼？其實不重要，什麼語言都好，重要的是不只要學語言本身，還要學語言代表的文化，接觸且融入文學、音樂、戲劇、日常生活，學習新語言自然手到擒來，反之則事倍功半。

對學習者來說，不管新文化的國際地位是否「高」於自家，只要不同，自然促使使用者用不同角度看待事物，因而產生同理心和同情心。接觸的語言和文化愈多元，愈容易觸類旁通，以致融會貫通，就像小溪流入大江，再匯入大海一樣。

認識新語言和文化促進理解，但理解不代表一定喜歡，但代表一定不歧視或仇視，你看過會說他國語言，卻歧視仇視當地的人嗎？換句話說，學習語言文化，即使無法保證與他人相親相愛，至少可以做到相互尊重。

現代社會早已不再只用分數衡量能力，家長把小孩送去補習班學外語無可厚非，但不要只在意小孩的發音、拼寫或文法。經由學習新語言擴展文化視野，建立國際觀，才是提升日後職場競爭力，以至整體生活品質的關鍵。

澳洲 墨爾本

79.

人們到遠方旅行，
充滿興趣的觀察那些他們在家鄉視而不見的人。

People travel to faraway places to watch, in fascination,
the kind of people they ignore at home.
-Dagobert D. Runes

　　我老爸過世前照顧他的是一位越南移工，中文講得還可以，我很少和她講話，沒什麼特別原因，只是不知道要講什麼。四周鄰居家狀況也都差不多，偶爾陪老爸到公園散步，遇見熟人，通常是坐輪椅的一國、推輪椅的一國，兩國間幾乎沒有交流。

　　有回去越南旅行，人到河內忽然想起曾聽我家外勞說老家在鄰近農村，旅行結束，回臺提起此事，第一次見她那麼激動興奮，不停催我述說旅途中見聞，還不時用不流利的中文解釋或補

充一些我不清楚的事物，總之，經過那次，我們距離拉近不少。

後來照顧我老媽的是一位印尼移工，那時我已開始郵輪旅行，碰巧船上有許多來自印尼的服務人員，我跟其中一兩位學印尼話、再現學現賣和其他印尼人打招呼，換來超乎預期的熱烈反應（和額外服務）。同樣，回臺後我用「熟練」的印尼語和我家外勞打招呼，她臉上驚訝欣喜的表情我到現在還記得。

在了解不多的情況下，用「意識形態」（ideology）看待事物是人之常情，這也是即使移工和外配在臺灣存在多年，數量不斷擴大，卻始終和社會有明顯隔閡的原因，一般人只把他們當「工具」看待，說保守點叫視而不見，嚴重點叫歧視。

試想，你到東南亞國家旅行，主客異位，環繞四周的不再是外勞，而是上班族、商人、公務員、家庭主婦、學生，有和你我類似的喜怒哀樂、人生追求。在這裡，他們的穿著打扮、語言口音，行為舉止不再顯得奇特，因為所有人都一樣（奇特的是你），會不會讓你對這些國家和人民的看法有所轉變？

誠如這句諺語所說，旅行的功效之一是能打破這種偏誤意識形態，讓一群人得以從更完整客觀角度看待另一群人！

越南河內 還劍湖

 80.

我旅行愈多愈理解，

是恐懼使得本該是朋友的人成為陌生人。

The more I traveled the more I realized that fear makes strangers of people who should be friends.
–Shirley MacLain

　　人是社會動物，馬斯洛需求層次理論中說，生而為人必須尋求社群「歸屬感」，而所謂社群，是由高同質性人們組成，也就是物以類聚，如果讓不同國家、種族、膚色、語言、文化的人們偶然接觸相處，必定產生隔閡，甚至衝突，原因很多，但大都和「恐懼」脫不了關係。

　　恐懼從何而來？誰看誰不順眼？答案是相互看不順眼，不為別的，只為對方和自己不一樣，不一樣令人擔心、猜忌、排斥、害怕，一方面害怕對方在有意無意間冒犯自己，另方面也

害怕自己在不經意間招惹人家，於是盡量保持距離。

　　旅行等同刻意將自己放在人生地不熟的環境，直接面對恐懼，這句諺語正是告誡我們要降低對「熟悉」的堅持，和對「陌生」的成見。愈是勇敢開放自己，愈會發現人與人間差異沒有想像中大；一旦主動嘗試接受、包容，乃至真心欣賞非我族類，很奇妙，自己也就被非我族類接受、包容、欣賞了！

　　許多人出國旅行習慣參加旅行團，即使團裡可能有不認識，甚至令人討厭的人，但起碼同質性高，大夥在旅途中形成「保護牆」效果，減少直接接觸陌生人事物的尷尬和恐懼。這事本身無可厚非，但牆能保護，也能阻斷，阻斷進一步接觸認識不同文化，甚至建立異國友誼的機會，很可惜！

　　人同此心，心同此理，開放自己、擁抱陌生，會發現許多看似古怪的地方，其實並沒有那麼古怪；看似可怕的人，其實沒有那麼可怕！

巴布亞 新幾內亞

81.

你曾到過的地方在潛移默化間成為你的一部分。

Wherever you go becomes a part of you somehow.

–Anita Desai

　　幾年前臺灣社會曾掀起一陣針對「打工渡假」的論戰，起因是一位高學歷年輕人，拿打工簽證赴澳洲屠宰場工作，一年內存下上百萬臺幣，回臺後卻只能找到月薪兩萬多的工作，報導一出正反兩方意見都有，反對的大都覺得浪費青春，即使暫時賺點錢，卻對長期職業生涯有害。

　　記得當時我也寫了篇文章，表達個人舉雙手雙腳贊成的看法，不管目的是為賺第一桶金，旅遊、開眼界，甚至暫時逃離家庭束縛，只要願意擁抱陌生，從中獲得的經歷必定有益成年生活，只要有勇氣接受挑戰，學到的能力必定對日後職業生涯大有幫助。

　　原因是，你曾到過的地方一定會在潛移默化間改變你，上述年輕人或許會因起跑時間較晚，和同齡人相比，時間職位薪水較低，但職涯不是跑百米，是馬拉松，他從那段經歷中學到的待人處事，吃苦耐勞能力是在國內很難學到的，這些能力可以讓他在接下來的人生過程中，跑得又快又遠。

　　這點我很清楚，因為年輕時有過類似經驗，而過去十幾年的大量旅行讓我更加確定這句諺語的真實性，每每旅行回來不知不覺間生活產生變化，例如飲食、運動、閱讀習慣，以至人際關係、處世態度等，經常是一段時間之後，才理解是受旅行所到之處的影響。

　　照說影響有好有壞，但旅行帶來的影響基本有益無害，因為增廣見聞、擴大視野只會增加，不會限制人生的可能性，有判斷力的旅者不需強迫自己改變，只要敞開胸懷，接受現實就好！

日本 金澤合掌村

82.

旅行只有在回顧時才顯得光影奪目。

Travel is glamorous only in retrospect.
–Paul Theroux

　　巴西里約熱內盧的基督像是全球票選人類七大奇蹟之一，位於 700 多公尺高的科科瓦多山上，站在山巔的基督雙手敞開做擁抱世人狀，俯瞰整座城市，氣勢磅薄雄偉。

　　科科瓦多山不高，但因地形關係很容易起霧，每當此時，即使山下風和日麗，上山纜車還是停駛，遊客也就無法見到基督本尊。

　　幾年前第一次造訪里約，興沖沖前往朝聖，纜車站大排長龍，我沒耐心等，決定改天再來，離開前一天再去卻碰上山上起霧，纜車停駛，只好在山下紀念品商店閒逛，記得當時問一女店員：

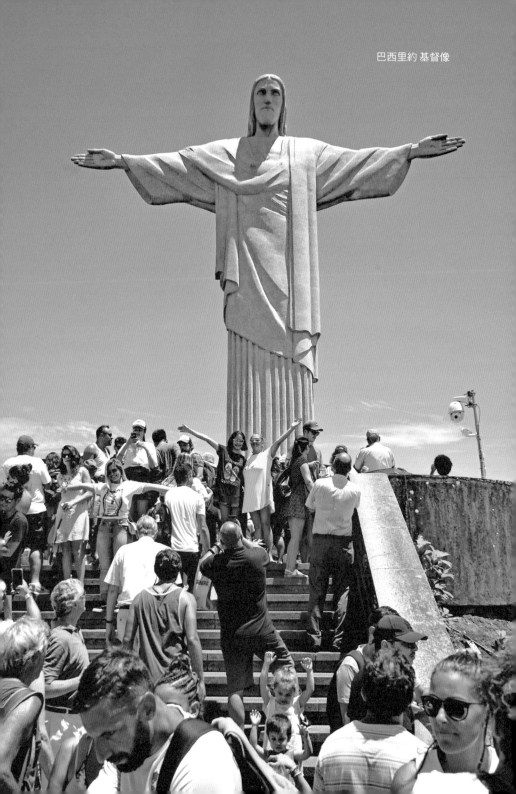
巴西里約 基督像

我：基督像究竟長啥模樣？（期待她生動描述）

店員：不知道，沒看過。

我（嚇一跳）：你沒上去過？（手指山上）

店員：沒！

我：你在這多久？

店員：一年多。

我：為何不上去？

店員：沒想過，為何要上去？

　　又過幾年我二度到訪里約，這次學乖，一到立刻報到，沒想到又被雲霧趕回來，隔天再訪終於得以上山，前後一共嘗試四次才朝聖成功，在山上停留約一個鐘頭，下山後最大心得是：女店員是對的，為何要上去？

　　從山下看氣勢驚人的雕像，來到跟前才發現其實只有 38 公尺高，沒多巨大，雕塑工藝也稱不上特別精巧，山上腹地又小，觀光客擠在一起除了拍照還是拍照，其他什麼事都做不了，能待上一個鐘頭已經算不錯了！

　　這麼描述不代表它不值得人類奇蹟稱號，親眼一睹感覺更是如此，但原因不在雕像本身，而是雕像與城市相結合帶給人們的神聖和庇佑感受，這種感受站在城內幾乎任何角落抬頭看都很明顯，反而來到眼前卻大打折扣。

　　旅行作家保羅索魯說的這句諺語饒富趣味，美景奇景看多看久也就那樣，引發反省思索的旅行片段才真正光彩奪目，令人回味再三。

日本長崎

PART 10

旅行，
讓成見變少、體諒變多

83.

旅行者看到他看到的；觀光客只看到他想要看到的。

The traveler sees what he sees,
the tourist sees what he has come to see.
-Gilbert K. Chesterton

2002 年因工作出差南非開普敦，下榻當地最高級的 V&A 海濱區，眼前即是著名的桌山（Table Mountain），旅館陳設古色古香，英國式服務體貼周到，一時間還以為來到人間仙境。

待了幾天已然習慣環境，這裡提供各種服務的工作人員必定是穿著整齊雪白制服，態度畢恭畢敬的黑人，非黑人（大多數是白人）則是客人，或旅館高階人員，不只旅館內如此，整個海濱區都一樣。

工作之餘，當地分公司還安排兩趟觀光行程招待我們這幫遠道而來的同事，一趟進開普敦市區，一趟到郊區的好望角，都是由當地最大旅行社帶領，過程非常舒適，大夥玩得很愉快。

　　看似完美的行程，在工作結束，利用個人休假多停留幾天中卻大幅改觀。我報名參加了兩個當地旅行團，一次拜訪市區近郊的 Township，另一次去距離較遠的 Safari（大草原）看野生動物。

　　所謂 Township 其實就是貧民窟，南非人口大多是黑人，白人不到一成，卻掌有全國多數經濟利益，財富分配嚴重不均，貧民窟中房舍用極簡陋材料搭建，環境髒亂不堪，在這見到的黑人不穿雪白制服，態度也不好，別說服務，大概只要沒被他們打搶，就該謝天謝地了！

　　Safari 很壯觀，但沿路交通不敢恭維，明明二線道道路，經常自動變成三線，甚至四線，車速快得嚇死人，慢得急死人。最妙的是回程路上小巴拋錨，我們七八個人被丟在路邊，一個鐘頭後沒等到救援，只好各自想辦法攔車，終於回到旅館倒也不生氣，反而為撿回條命感到慶幸。

　　前後兩種完全不同體驗，事後回想，前半段當然很棒，後半段留下的印象卻更深刻得多，因為更真實，更在意料之外，也更引發思考。這句諺語說明旅行方式很多，各有優劣，收穫自然也就大不相同。

巴西 貝倫

84.

旅行者積極，

他努力探索人群、冒險，和經歷。

觀光客被動，

他期望有趣的事自動發生在眼前。

The traveler was active;

he went strenuously in search of people,

of adventure,

of experience.

The tourist is passive; he expects

interesting things to happen to him.

–Daniel J. Boorstin

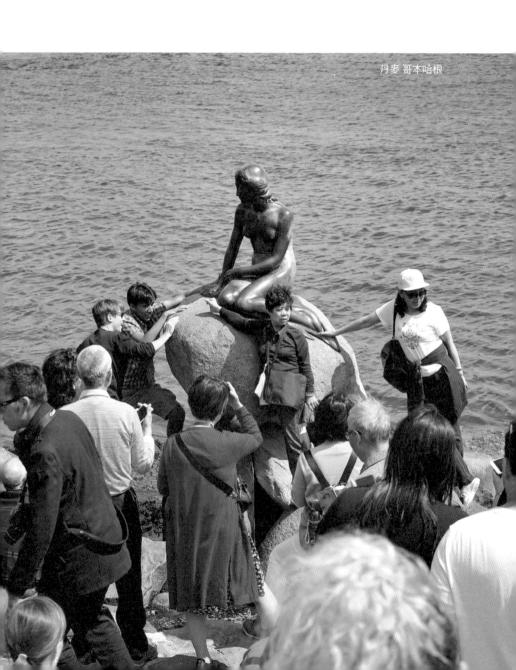

丹麥 哥本哈根

　　多年前一趟郵輪旅程中的一站是丹麥首都哥本哈根，乘客事先打聽好必到景點是著名的小美人魚雕像，包括我在內的許多人因此一上岸就往雕像方向移動，哥市市區不大，我們很快就到了，這才發現小美人魚真的很小，遊客到此如果只是合影留念，只需幾分鐘即可拍手完事。

　　這就是我做的事，拍完照正準備離開時，來了兩輛遊覽車，剛停好立刻衝下一堆人奔往雕像，或摸、或倚、或攀爬，或圍繞雕像擺出各種姿勢拍照，有人因為搶空間吵了起來。原本安靜有序的海港，轉眼間像菜市場一樣，又過一會，隨著導遊一聲哨音，眾人衝回車上，現場恢復平靜。

　　這幕把我看傻了眼，留在港邊又觀察一陣後來陸續到達的觀光客行為，接著下午來到市政廳廣場，在此巧遇著名童話作家安徒生銅像，猛然想起美人魚正是他筆下人物，至於故事內容則不清楚。總之，我晚上回到船上，整理白天拍的照片時感覺有點怪怪的。

　　我見到美人魚，與她合影，卻不知她姓啥名啥，做過啥事？也不知道一個既不雄偉，也不精緻的雕像為何成為國家象徵？我還見到她的創作者，與他合影比讚，卻不知為何一位童書作家要矗立在首都市中心供人敬仰？不去了解這些，只知道他們很「有名」，我的行為和蝗蟲過境般的觀光客有何不同 ？

　　自此之後，我常用小美人魚提醒自己，不要只是當個上車睡覺、下車拍照的觀光客，旅行看景點固然有其必要，過程中的觀察反思才是旅行最值錢的地方；走馬看花，到此一遊沒什不對，但要達到旅行真正功效，就必須訓練自己成為一個更積極探索思考的旅行者。

85.

觀光是失望的藝術。

Sightseeing is the art of disappointment.
–Robert Louis Stevenson

　　兩年前搭郵輪繞行日本，在橫濱下船坐電車進東京，打算停留一整天。東京是全世界人口最多城市，所到之處人潮洶湧不在話下，公共交通雖然有效率，複雜程度卻和微積分差不多，一天之內多跑幾個地方，對體能和腦力都是一大考驗。

　　這就是那天的我，下午老婆看我快撐不住，建議我們早點回船上休息，我心有未甘，想想以前也算走在時代前端之人，哪裡熱鬧往哪去，現在雖然多點歲數，但自詡心境依舊年輕，怎可被城市的繁華先進打敗，於是強打起精神繼續前進。

　　直到因內急進入一家百貨公司，解決問題後我坐在洗手間外等老婆，一會她出來看到我噗哧一聲笑出來，我說「你笑什麼？」她說這裡八成是女性，尤其 OL 特多，一整個粉粉香香環境中冒出一個黑黑粗粗怪叔叔，畫面非常突兀可笑。

日本東京

　　這下我徹底崩潰了，看來人老還是得服老，既然大城市的喧囂熱鬧和我愈來愈不合調，又何必勉強自己？站起身我跟老婆說我看夠東京了，我們撤退吧！

　　這只是我在旅途中碰上無數次令人沮喪、不安、生氣，失望中的一次，我會記得也正因為它帶給我的教訓和學習，反倒是那些順順利利、毫無驚奇的旅程記憶不深。撰寫《金銀島》的作家史蒂文生說的這句話，說明旅行本該充滿挑戰和失望，而將失望轉換成經歷的過程，則是一門藝術。

86.

我到過比薩斜塔。它是一個塔，斜的。

我看著它，什麼也沒發生，

於是我就去找地方吃飯了！

I've been to the leaning tower of Pisa. It's a tower,
and it's leaning. You look at it, but nothing happens,
so then you look for someplace to get a sandwich.
– Danny DeVito

　　喜劇明星 Danny DeVito 說的這句話引人發笑，卻是許多觀光客的真實寫照，比薩斜塔當然是個斜斜的塔，你看到它的時候，它不會變正，也不會變更斜，更不會倒塌，只是**繼續斜斜地站在那**，等著一批批遊客前來擺出各種姿勢拍照，拍完的則找地方吃飯去！

　　據說比薩斜塔的確在變得更加傾斜，只是對我等觀光客來

說，既沒興趣也沒必要知道，我們更關心的是拍照角度是否正確，看起來是否像剛好把斜塔托住或推倒。而即使只是做這些看似無厘頭的事，我們樂在其中，因為我們心情好，沒有平日生活工作的壓力，和一群同樣滿臉笑容的人在一起，不管做啥傻事都令人身心舒暢。

這就是旅行的功效，能夠帶領人們逃離日常壓力，旅遊景點（如斜塔）則是製造好心情的催化劑，看到它就像遠離現實、美夢成真，情不自禁神采飛揚起來。但話講回來，如果旅行期間正好接到公司傳來業務困難的電郵，或家人親友身體不適的信息，無論身在何地恐怕都高興不起來。

重點正是心境，尼采說：「人分兩種，一種化腐朽為神奇，一種化神奇為腐朽。」懂得用旅遊心情過生活，即使沒有斜塔幫助，也可以增添許多趣味，猶如化腐朽為神奇；總是執著於生活中的困頓麻煩，即使斜塔再美再奇，也難以刺激想像，享受當下，就像化神奇為腐朽。

你，是哪種人？

義大利 比薩

87.

所有旅行都有好處，如果去的是先進國家，
你會學著改善自己；如果去的是發展較遲緩地區，
你可以試著學習如何享受旅程。

All travel has its advantages. If the passenger visits
better countries, he may learn to improve his own.
And if fortune carries him to worse,
he may learn to enjoy it.
–Samuel Johnson

　　許多人只願意去先進國家旅行，對發展較遲緩的地方興趣
缺缺，不難理解，先進通常代表整潔、秩序、浪漫、美味、美
觀等和「美」相關的情緒和事物，遲緩則相反，而愛美是人的
天性，先進國家自然能吸引更多旅行者。

　　但除了美，真和善同樣是人性中自然存在的需求，不發達

地區或許不夠美，真和善的部分卻一點不輸發達國家。這正是這句話的含意，美景當前，除了賞心悅目，也能激發人們起而效尤，面對不美，則更能促使人們觀察探索，獲致更多更深的反省學習。

　　這方面曾帶給我最大心理衝擊的地方是印度，在這個貧富差距極大的國家中，美醜新舊比肩相鄰，最誇張處莫過於名列世界七大奇蹟之一的泰姬馬哈陵。泰姬陵工藝精湛，美輪美奐，令所有到訪者嘆為觀止，但就在它圍牆之外的貧民窟中，眾多缺手斷腳的殘障人士長期聚集於此，那景象令人不忍直視，卻又再真實不過。

　　如此強烈對比告訴我們所謂先進和落後是相對的，而且是會改變的，歷史上的印度文明曾經領先世界，正因發達才催生出的種姓制度，卻成為阻礙持續發展的魔咒，讓一度被他們視為愚昧落後的西方凌駕於前。暢銷書《西方憑什麼》提出「後發制人」理論，在人類歷史上一再重複上演，印度不是第一個，也不會是最後一個。

　　對不怕髒亂的觀光客來說，走在印度街頭猶如一場視覺盛宴，色彩繽紛，耐人尋味，但在不斷按下快門的同時，別忘了想想造成這些景象的歷史成因和未來發展。

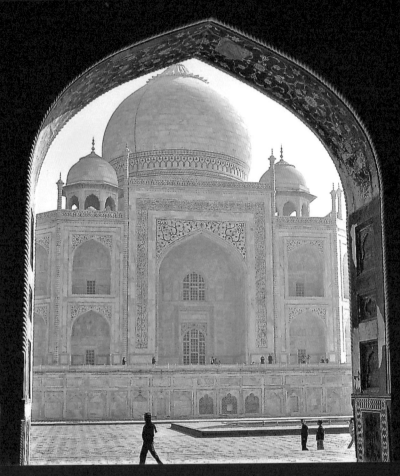

印度 泰姬陵

88.

出門渡假我不喜歡到處買東西，
平日在家採購次數已經夠多了！

I'm not one for going around the shops when I'm on holiday. I do enough shopping when I'm at home.
–Paloma Faith

　　購物是許多人旅行的目的和樂趣之一，我年輕時也是走到哪買到哪，印象最深的是出差常去的香港，我對它的歷史文化了解不多，景點特色印象不深，倒是對銅鑼灣、尖沙咀的商場名店如數家珍，每次到訪，即使不為自己，也得為家人親友抱得滿手歸。

　　還有就是買旅遊紀念品。有些地方難得一到，自然得帶點有當地特色的玩意回家，自己留紀念也可以向外人展示，於是時間一長，各種塑像雕像、玩偶、樂器、藝術品，把家裡堆到

有如一個袖珍博物館。

轉折點是 2006 年剛離開職場後的一趟歐洲背包自助行，那次到的都是著名景點，我一如既往拍完照往附近商店移動，卻很快發現兩個問題，首先，行李空間不夠，身為一個背包客（雖然是半調子），我不想半路添購行李箱。

另一點才是真正關鍵，由於時間較多，我仔細檢視各種商品，發現大多是 Made in China，連號稱當地名產的皮件都不例外，倒不是說品質一定不好，而是既然是「大陸貨」，自然失去地方特色，尤其對當時就住在貨物大本營 China 的我來說，何必繞半個地球去買住家附近小店就有的東西！

過去十幾年，全球化愈加深化，網路購物大行其道，買旅行紀念品更是沒有必要，個人覺得這是一大進步，把有限時間和金錢留給創造經歷，留下回憶這些更有價值的地方！如果怕親友抱怨從景區回來沒帶伴手禮，偷偷上網買幾個分發一下就好，既省事還比在景點現場買便宜得多！

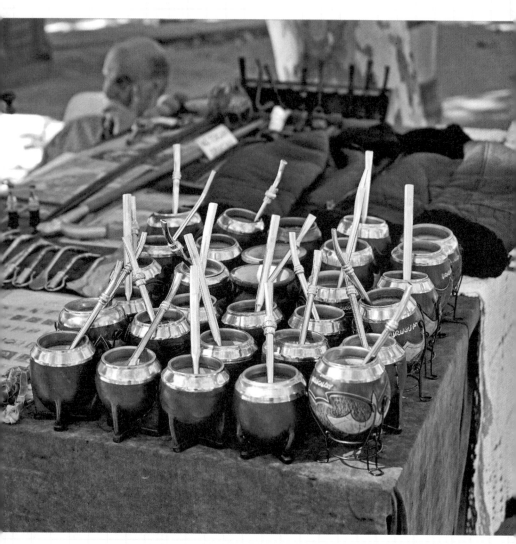

烏拉圭 馬岱茶杯

89.

樹林中有兩條路，

我選擇較少人走的那條，

因而造就所有的不凡。

Two roads diverged in a wood,

and I took the one less traveled by,

and that has made all the differences.

–Robert Frost

　　美國詩人佛羅斯特所寫《未行之路》
（The Road Not Taken）中的這句話，可能
是人們最耳熟能詳的英語詩句。摘錄部分
原文及翻譯如下：

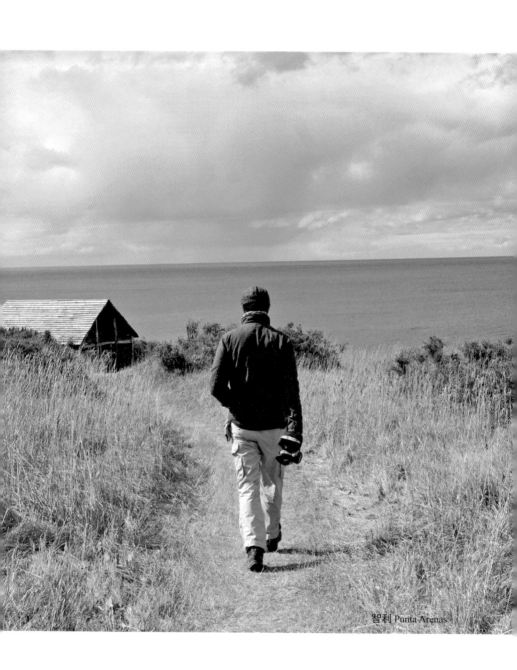

智利 Punta Arenas

Two roads diverged in a yellow wood,

黃樹林裡有兩條岔路，

And sorry I could not travel both

遺憾的是，我無法分身同時踏上。

And be one traveler, long I stood

身為一位旅人，我佇足許久，

And looked down one as far as I could

極力望穿其中一條，

To where it bent in the undergrowth;

它的盡頭彎入樹林深處；

Then took the other, as just as fair,

然後，我選擇踏上另一條，

I shall be telling this with a sigh

許久許久之後，我會在某處，

Somewhere ages and ages hence:

嘆口氣，說：

Two roads diverged in a wood, and I —

黃樹林裡有兩條岔路，而我

I took the one less traveled by,

選了一條較少人走的路，

And that has made all the difference.

並因此造就所有不凡。

　　原是一首鼓勵人們不隨波逐流，堅持走自己道路的詩，卻也間接說明旅行的真理。選擇眾人所走之路必定更加安全舒適，卻難以發揮潛力；走少人走的路較孤獨難行，卻更有利於成就屬於自己的經歷。

　　人生和旅行都是一趟過程，兩者間有種種相似相通之處，下次出門，不妨刻意挑一條和眾人不一樣的路線，看看能造就詩人口中所說的哪些不凡。

90.

旅行挑戰人們的成見，

迫使人們重新思考預設立場，

令人們心胸更寬闊，更懂得體諒他人。

Travel challenges our preconceptions,

cause us to rethink our assumptions,

make us broader minded and more

understanding. –Arthur Frommer

　　當年到訪希臘正是「希臘危機」（Greek Crisis）
鬧得最兇的時候，國家外債高築，通貨膨脹嚴重，
老百姓連去銀行提款都有金額限制，政治人物成天
忙著和國際債主周旋，深怕一旦破產，全世界將眼
看著西方文明發源地走入衰敗。

　　抵達雅典前即已收到相關旅遊警告，要我們這

些觀光客注意安全，隨身不要攜帶貴重物品，盡量避開可能遇上的抗議示威群聚活動等。

　　記得當時我懷著忐忑不安進入市區，走著走著卻感受不到一點預期中的緊張，雖然許多商店大門緊閉，街道上布滿各式塗鴉，但在觀光客聚集區域，基本馬照跑、舞照跳，看不到愁眉苦臉或氣憤填膺的民眾，只見到餐廳，酒吧裡大吃大喝，大鬧大笑的人群。

希臘雅典

　　走累了，我跟幾個同行遊客坐在一家露天餐廳喝啤酒，鄰桌是幾位當地居民，我們和他們攀談起來，順帶提出心中疑惑。他們說你難道沒注意到街上全是老人和小孩嗎？會抗議的年輕人大都到歐盟其他國家打工去了，至於留在國內的，日子總得過下去。

　　這時店老闆走過來加入談話，他說他有三個兒子，老大在德國、老二去法國，老三，他指指一旁跑堂大男孩，留在家幫忙。我們問他生意如何，他說不好，但沒關係，不管怎樣，他滿臉笑容地說：「我們還有陽光！」

　　喝完啤酒我在附近商店閒逛，回想起餐廳老闆的話，心想究竟該說這幫南歐人好吃懶做，破產活該，還是該羨慕他們樂天知命，豁達樂觀？就在這時，一件掛在架上的 T 恤闖入眼簾，我忽然明白，只要試著用不同眼光看事情，一切真相大白……T 恤上寫著：

GREEK CRISIS

No job,

No money,

No problem!

91.

這世界上沒有陌生國度，只有自認陌生的旅行者。

There are no foreign lands. It is the traveler only who is foreign. –Robert Louis Stevenson

　　十幾年前首度造訪印度，目的地是由首都新德里，和阿格拉、齋浦爾等三個城市連結而成的北印「黃金三角」。

　　原定兩週行程，結果 10 天草草喊卡，原因是我實在受不了所到之處的貧窮、髒亂、惡臭、蚊蠅，而且印度人似乎有把詐騙觀光客當成嗜好的習慣，旅客英文愈好愈容易受騙，我原來頗自得能用英語世界趴趴走，在這裡待上幾天，碰上有人搭訕，一律 No English!

　　本打算老死不再往來，幾年後一趟郵輪之旅又把我帶了回來，上岸前安慰自己這回到的是全國第一大城孟買，狀況應會好一點，沒想到之前那些難堪情境在這裡只是更多更明顯而

已。記得那天不到中午就打算逃回船上，卻碰上一陣全無預警的傾盆大雨。

無處可走的我倆只能在路邊騎樓下躲雨，邊看著眼前孟買居民們的生活百態，雨久久不停，我卻愈看愈有味，老印一般皮膚黝黑，不重裝扮，但在看似邋遢兇惡的外表下，我發現他們的臉部表情其實相當放鬆，甚至有些人走在路上面帶微笑，這是在其他國家大城市很難見到的景象。

旅程結束回到家裡，我到處蒐集和印度相關的書籍、電影來看，先前惡劣印象大幅改觀，倒不是因為那些是假象，是真的，但凡事有不同面向，印度人普遍篤信傳統宗教，因而衍生出的生活方式造成社會落後，但同時也造就了可能是全世界最安貧樂道，知足常樂的一群人。

印度現在是我最想再度回訪的國家之一，相較於之前的厭惡排斥，不是它變了，是我變了，變得不再把自己當成一個陌生人！

印度 孟買

92.

微笑是所有人的共同語言。

Everybody smiles in the same language.

–George Carlin

　　常聽人說自己英文不好所以無法自由自在在海外旅行，我並不完全同意這種說法。個人經驗是英文好可以提升旅遊品質，不好一樣可以自助旅行，只要事先將機票、住宿等準備工作做好就好。現今網路發達，這些都可在出發前輕鬆完成。

　　英文最主要功用是在旅途中碰上突發狀況時得以應變處理，但事實上，碰上必須與外人溝通場合，保持沉著、面帶微笑，用比手劃腳加幾個簡單英文單字，比會講流利英文有用得多。

　　別忘了這世上不講英文的國家和人們遠多於會講英文的國家和人們，也就是說，英文再溜，在許多地方都沒用，笑容和肢體語言卻可以通行全球。而且要培養這方面能力不需要讀書考試，只需要累積經驗（例如問路），有些英文好的人走不出去，英文不好的人卻愈跑愈遠，愈跑愈輕鬆，原因在此。

　　這麼說不表示英文不重要，它畢竟是當今世界旅行和商務的共通用語，流利當然有幫助，但不要讓程度不佳成為不出行的理由。有人說要學好英文才旅行，這樣只會減少累積經驗機會，況且學英文的最佳場合不正是在旅途中嗎？

　　記得有回在國外旅館遇見臺灣旅行團，其中有幾位老黑粉專的朋友，有人說：「好希望能像你一樣自由行，可惜我英文不好！」說完轉頭向一旁外籍服務人員用手比比相機，說 please, picture，對方於是接過相機為我們拍下合照。見這幕我對他說：「再多點微笑，你已經具備自助行的語言能力，只要勇敢去實現就行了！」

法國 馬賽

義大利 威尼斯

PART 11

旅行，
不只是一個目的地

93.

對旅行衝動，是生命充滿希望的表象之一。

The impulse to travel
is one of the hopeful symptoms of life.
-Agnes Repplier

　　年輕時碰到假期，最喜歡做的事就是旅行，不管是全家一起出遊、學校組織郊遊，還是拉著情人小手，三五好友相約，怎麼玩都好玩。來到人生下半場，情況有所轉變，照說這時大部分人生責任已了，該是遊山玩水，享受生命的最好時機，卻有不少人失去以往玩耍探索的熱情。

　　原因各自不同，有人缺錢、有人健康不佳，但也有不少人的理由是「玩夠了」、「經常旅遊空虛無聊」、「年紀大不要亂跑」等。我原以為正常，因為不見得人人都愛旅行，後來發現

不對，因為人天生都有好奇心和求知欲，即使身體不再強健有力，心理上卻不會因年紀大而減低探索興趣。

　　後來我發現問題正出在好奇心和求知欲，年輕人對生命充滿期待，對未知充滿興趣，表現在旅行上自然衝動有勁。中年之後出現岔路，有些人熱情依舊，善用多年累積資源更加拓展生命厚度，有些人卻日益萎縮，不再熱衷探索新事物，即使能力不差，卻處處自我設限，顯得老態龍鍾。

　　記得有一位日本作家說過人年紀大更要常旅行，因為藉由旅行前的規劃，打包可以幫助釐清生活優先順序，旅途中的執行，應變則可以培養保持活力腦力。現在社會上流行用「長輩」形容人觀念陳舊、老氣橫秋，事實是，不管幾歲，只要愛旅行、常旅行，就不怕、也不會，成為人們口中的「長輩」。

愛爾蘭 Cobh

94.

人生最大的探險，就是努力嘗試過你夢想中的生活。

The biggest adventure you can ever take is to live the life of your dreams. –Oprah Winfrey

　　臺灣教育環境不鼓勵人冒險犯錯，即使學校課文有教尼爾遜將軍冒風雪上學，暢銷勵志書也記載賈伯斯工作百折不撓。但事實是，從家庭、學校，到社會、職場，我們從小到老都被告知明哲保身、遠離風險，大概唯一例外是和金錢相關事物。也就是說，只有在實質利益前提下，冒險才被視為正當合理。

　　這樣的價值觀造就了曾經的經濟奇蹟，卻也是過去二十年教育改革成效不彰的罪魁禍首。原因是教改核心是適性揚才，引領學子朝自身特長興趣長期發展，而不以短期工作和收入為主要考量。但在主流想法沒有改變情況下，修改制度的結果，只見大學林立、科系爆棚，卻看不到期待中的百業並進，行行出狀元。

　　旅行讓人見識不同國家民族有不同價值理念，和衍生出的不同人生目標及生活方式。觀察參考「非我族類」促使人們檢討反省過去認為的理所當然，因而理解即使人在江湖還是可以有不同選擇。只是要想成為自己真正想成為的人，過自己真正想過的生活，就必須跳出框架、冒些風險、犯點錯誤。

　　這句諺語是著名美國電視節目主持人歐普拉說的，她是出身貧寒的黑人女性，標準弱勢群體一員，後來卻成了全球最具影響力人士之一；她的成功不是因為學歷高，工作好，而是因為心中有夢，勇敢追夢。或許有人會說歐普拉只有一個，確實，但別忘了人生也只有一次，追夢成功當然最好，即使失敗，起碼努力過，經歷過，不遺憾！

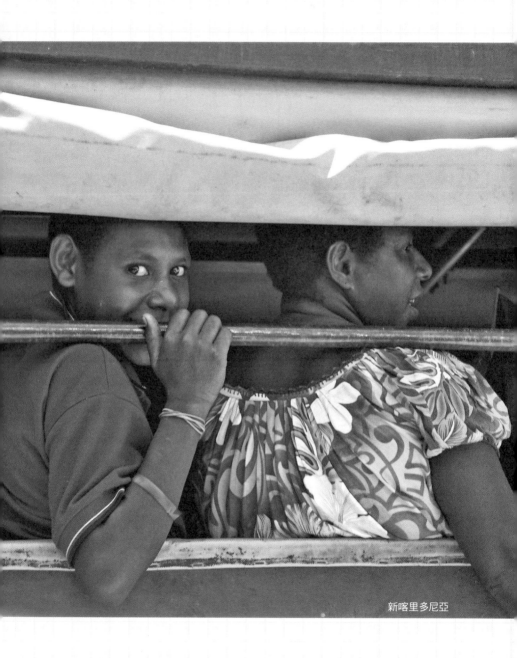

新喀里多尼亞

95.

世界就像一本書，不旅行的人只讀其中一頁。

The world is a book
and those who do not travel read only one page.
–St. Augustine

澳洲 雪梨

在我上學念書那個年代需要學大量中國歷史和地理，熟背課文才能應付考試，以致到現在還記得例如：東北九省冬季氣候嚴寒、四川古稱天府之國、北京舊稱北平，是六朝古都等文字。

離開學校，這些和日常生活或工作毫無關聯，一段時間後自動還給老師，直到年近 40 工作外派大陸，出差跑遍大江南北，親身經歷零下 30 度的哈爾濱，目睹成都重慶的悠閒安逸，家住天子腳下身受皇城熏陶，多年前所學才又重新回歸，而且被賦予新生命。

以前念書也學過我們居住的地球是圓的，以赤道為界分為兩個半球，南北季節顛倒，中間熱兩頭（南／北極）冷，分成 24 時區，臺灣的正午是美國東岸凌晨等等。

同樣的，學校畢業這些逐漸淡出腦海，直到開始去國外出差和旅遊才一點一滴陸續浮現。50 多歲一趟環遊世界之旅把這些重新串聯，所有的死課文冷知識全部重新活了過來。

記得當郵輪緩緩駛入終點，同樣也是出發地的澳洲雪梨時，我看著前方三個多月前告別的雪梨歌劇院，激動對老婆說：原來地球真的是圓的！

所謂「秀才不出門，能知天下事」，尤其在網路發達時代，人不一定要親臨現場才能獲得知識，但科技再進步也無法改變人類接收認知信息的機制。現今職場喜歡用有國際生活背景的員工，家長偏愛送子女到國外就學，年輕人經常利用 Gap Year 行走世界，不是因為崇洋媚外或貪圖享樂，而是真的有用！

96.

你至今的人生不必然是你的唯一選擇。

The life you have led doesn't need to be the only life you have. -Anna Quindlen

　　這句話是我人生上下半場的最真實寫照，我在 45 歲離開職場前一直過著循規蹈矩的「正常」生活，上學、升學、服兵役，進入職場、結婚成家，汲汲營營、忙忙碌碌，轉眼幾十年過去，碰上中年危機，身心都吶喊改變。

　　許多人說我勇敢，選擇提早退休，其實當時我只是給自己一個嘗試不同人生道路的機會，如果走不通隨時準備重找工作。退下來第一年很關鍵，因為體悟兩件事，一是只要願意持續過簡樸生活，真的可以不用為五斗米折腰，二是培養出以寫作為重心的全新生活模式。

　　自此之後我才確定不會再回職場，至於是否就此「退休」，得看定義。如果退休是指沒有固定收入，那我是退了；

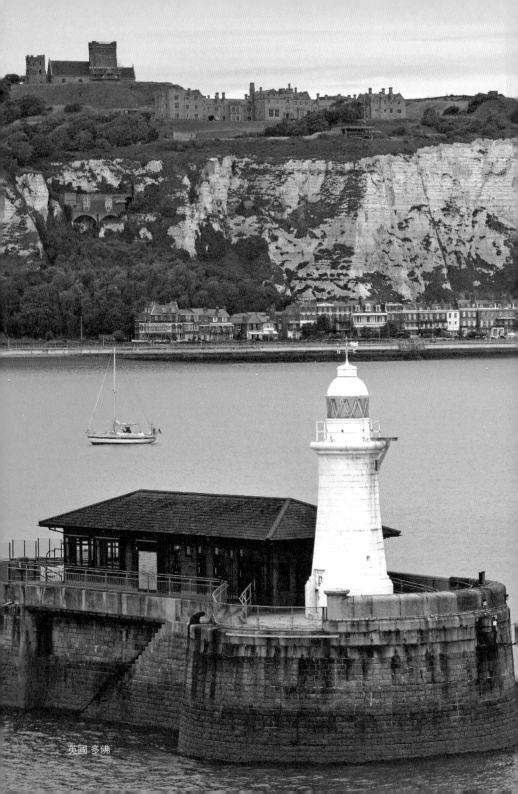
英國 多佛

如果退休單純指不工作，那我沒退。因為過去十幾年我甚至比以前還忙於工作，只是忙的內容是自己愛做，會做，卻不一定有實質收入的事。

旅行在此轉換過程中扮演重要角色，它讓我更加認識外界和自己，因而更加獨立自主，不再像過去那樣被社會主流牽著鼻子走……聽起來是不是有點像「人不輕狂枉少年」？確實很接近，只不過我晚熟，叛逆期從中年才開始。

過去十幾年不斷有人問我是否對當年選擇感到後悔，一開始我開玩笑說：那是我這輩子做過最英明的決定！現在我很嚴肅的回答：那是我這輩子做過最英明的決定！真的，人生可以有不同過法，如果有疑惑，旅途中有你需要的答案！

97.

人生是一趟旅程，不是一個目的地。

Life's a journey, not a destination.
–Ralph Waldo Emerson

　　年輕時參團旅遊，旅途中很少出狀況，即使出了也是由領隊導遊出面解決，年過 40 第一次和老婆兩人一小組背包遊歐洲，沿途「驚喜」不斷。記得在法國碰上交通大罷工，眼看去不了下一個已訂好旅館，且不能退費的地點，又無法留在旅館已爆滿的原地，心情盪到谷底，加上身體疲累，恨不得立刻逃回家。

　　還有一回搭郵輪旅行，行程中最重要一站是去很難到的復活節島看摩艾石像（Moai）。抵達前得先在海上漂流數天，早已心癢難耐，終於來到，卻因一場無預警的風浪上不了岸，在近海掙扎等待半天，當船上廣播最終傳出放棄登島決定時，心中圈圈叉叉，直接認定上了賊船。

　　大畫家文森梵谷年輕時志不在繪畫，而在修道傳教，他的弟弟西奧梵谷潛心繪畫，卻難以突破，轉而成為一位藝術經紀後資助更有天分的老哥作畫，才有後來成功故事。但梵谷活著的時候大都窮困潦倒，只賣出過一幅畫（他老弟幫他轉賣的），30 多歲精神失常自殺了事，說他人生「成功」顯然有點不合常理。

　　我以前在國際企業上班，年紀輕輕多次被升職加薪，外派海外，後來還當上公司負責人，離開職場後依然忙忙碌碌，忙的內容卻沒有一件和工作有關。和之前相較，少了職場的「成功」光環，做的也都是些人們眼中無足輕重小事，卻自在快樂許多。

　　想說的是，如這句諺語所言，人生和旅行一樣，關鍵是過程不是目標，一時「成功」無需自滿，眼前困頓也不重要，達成目標還有下個目標，達不成目標就換個目標，重要的是一直保持「在路上」累積經歷！

法國 馬賽

98.

被旅行蟲咬過沒有解藥，
但我一生都很高興曾被咬過。

*Once the travel bug bites there is no known antidote,
and I know that I shall be happily infected until the end
of my life. –Michael Palin*

　　抽煙會上癮、吸毒會上癮、喝酒會上癮、賭博會上癮，一旦染上這些習性，輕則破財傷身，重則身陷囹圄，甚至喪失性命，人生品質必定大幅下降。因此說到「上癮」二字，人人避之唯恐不及，唯一例外是：旅行。

　　旅行會上癮，我年輕時不知道，人生下半場調整心態和方法後重新上路，愈走愈停不下來，也不想停下來。明知上了旅行癮卻甘之如飴，即使因此犧牲舒適和物質享受也在所不惜，如果有人問是否有因此造成任何遺憾，答案是：有！遺憾為何沒有更早一點上癮？

為何旅行上癮不像其他那些有害身心？因為旅行對人的影響，包括顯而易見的增廣見聞、促進感情、休閒娛樂等，全都是積極正面的。一定要說有何負面成分，想破頭大概只有兩個：一花錢，二花時間。

旅行確實要花錢，但你有看過哪個愛旅行的人因旅行而傾家蕩產、作姦犯科、損害健康？一個也沒有！電影《游牧人生》（Nomadland）中的女主角中年失業、喪偶，她將餘生寄情於山水，沒錢打零工，打完再上路，對她來說，金錢是工具，舒適如浮雲，她或許是個極端個例，卻也反映愛旅行者的普遍價值偏向。

至於時間，人們不是常說時間就應該浪費在美好事物上嗎？旅行是再美好不過事物，能力許可下，不把時間花這裡，要花哪裡？還有句話說「旅行是最健康的上癮」，有人人生到頭來後悔花太多錢在奢華物品，應酬吃喝上，有人後悔把太多時間花在工作、炒股、追劇上，卻沒有一個會後悔把錢和時間花在旅行上，真的，一個也沒有！

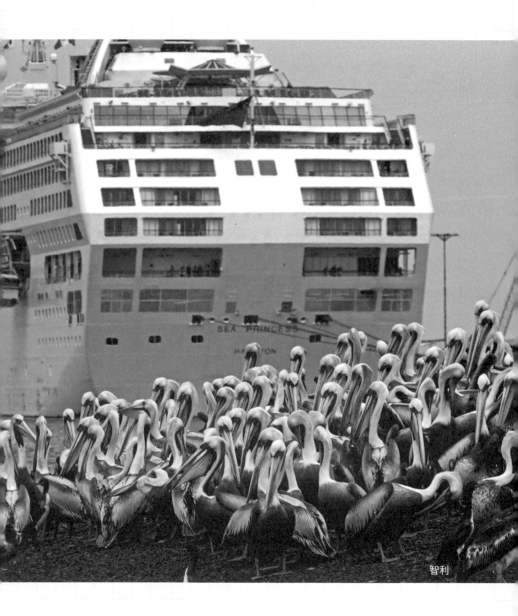

智利

99.

如果人注定要一直待在一個地方，
那就應該長根而不是長腳。

If we were meant to stay in one place,
we'd have roots instead of feet.
-Rachel Wolchin

　　到了南極我才知道企鵝原來是鳥，現在
的企鵝別說飛了，連走路都一跛一跛很吃
力，速度還比不上用圓滾滾的身體在冰上滑
行來得快。牠的翅膀因為長期不使用幾乎完
全退化，作用不是飛行，而更像魚鰭，牠的
腳長蹼，目的也是便於潛水游泳。
　　換句話說，這種無法在天上飛，不常在
路上走，卻成天泡在海裡，可以潛水兩百公

尺深，憋氣二十多分鐘的鳥，曾幾何時，把自己和後代子孫全都當成魚來養啦！大自然的神妙確實非我等庸人能輕易理解。

　　但有一個人不但能理解，還發明一套理論證明它，那就是達爾文和他的「演化論」。按此理論，所有物種長成現在這個模樣都有其適者生存的道理，違反道理者不是已經滅絕，就是活得不好、瀕臨滅絕。

　　這句諺語雖然聽起來像是句玩笑話，其實完全合乎科學，人類是地表上唯一能直立行走的動物，因為這樣才能便捷地尋找食物、躲避危險，空出來的雙手更是妙用無窮，加上較大的腦容量，人類得以掌控地球。

　　古人移動為生存和發展，現代人何嘗不是？不常移動自己的人身體狀況必然不佳，狹隘的生活體驗必定限制心智發展，如果有腳不移動、有手不勞作、有腦不思考，明明是動物卻把自己當植物，久而久之，人類從萬物之靈的寶座上跌落，甚至從世上完全消失，恐怕不是不可能。

100.

人生最終目標是帶著回憶，
而不是帶著夢想離開世間！

The goal is to die with memories not dreams.

- Anonymous

　　每個人都有夢想，常聽到的包括榮華富貴、子孝孫賢等，這些很好，卻少了點什麼。金錢、地位是身外之物，有比沒有好，但價值會隨年歲增長快速貶值。至於後代子孫，重點是留給他們一個值得創造打拚的環境，而不是成果。

　　有宗教信仰或利他主義傾向的人把幫助他人，貢獻大我視為人生理想，這也很棒。我雖不信教，但對宗教抱持敬重，一定要說有何信仰，可說我信「實現自我」教，這是馬斯洛需求層次理論中身而為人的最終需求，簡單講就是在活著的時候將個人天賦盡量發揮出來。

這點其實和追求榮華富貴，幫助他人沒有衝突，只是因果關係不一樣而已，例如：賈伯斯家財萬貫、成就非凡；德蕾莎修女犧牲自己、奉獻世人，這兩人生前也都是標準的實現自我追求者！

實現自我最重要的是不斷拓展和累積經歷。方法很多，旅行是最有效之一，能幫助人們藉由認識外界而認識自己，確定實現自我方向，還能經由擴展視野，提升智識，使人在實現自我道路上不斷前進。

老婆當年一句「經歷大於物質」促使我倆踏上環遊世界之途，如今這句話也成了我倆共同信奉的人生價值。在此價值下，我們規律運動保持身體健康，簡樸生活儲備旅行資源，用心創作磨練天賦技能（她畫我寫），旅行是夢想，也是回憶，終極目標則是帶著最多回憶離開世界。

當然不是每個人的夢想都是旅行，但只要認同經歷的重要，建議你想做的事不要等，人生苦短，就從現在起，努力把夢想轉換成回憶吧！

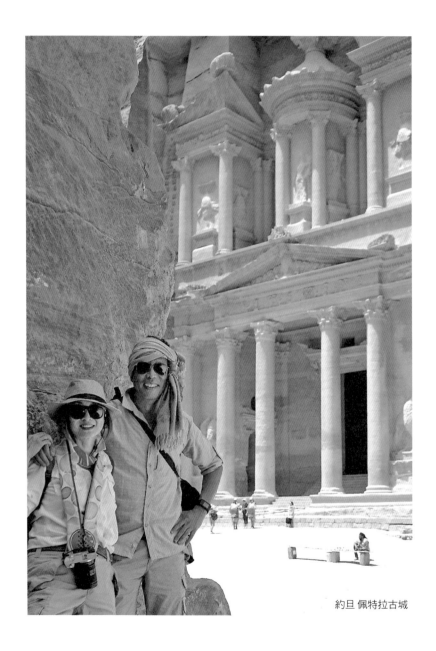

約旦 佩特拉古城

 # 後記

直到回家將頭靠在熟悉舊枕頭上之前，
沒有人知道旅行究竟有多美好。

No one realizes how beautiful it is to travel
until he comes home and rests his head on his old,
familiar pillow.
-Lin Yutang

　　旅行出發前的心情是激動的，從選擇地點、規劃行程、辦理手續，到訂機票旅館、打包行李，每一個動作都令旅人更興奮期待一些；旅行過程中的心情是反復的，依照旅途中發生的事件和境遇，旅人時而高興愉快，時而沮喪焦躁。

　　但當旅行結束回到家裡，所有一切全都化為平靜，一種令

人滿足卻不驕傲，喜悅卻不雀躍的平靜，經過旅行洗禮，再回到熟悉城市，見到熟悉親友，人的看法想法已經在不知不覺間產生變化，這種變化既是心情平靜喜悅的來源，也是結果。

事實是，旅行愈多愈突顯一個地方的特別：家！

它既是旅行的起點也是終點，無論外在世界多麼漂亮有趣，家永遠是旅人休養生息，反思回味的地方，人可以永遠流浪，但即使流浪者心中也得有個家，是「家」才令旅行有意義、樂趣，和學習，少了它，旅行就成了無意識的漂泊。

每趟旅行歸來我都知道不久後又會開始規劃下一趟行程，期待迎接更多行前準備的興奮，和旅程中的驚奇挑戰，已然成為生活中自然存在的一部分。但在此之前，我要先享受旅行結束後的平靜，感受家的溫暖親切，反思旅程帶來的學習，和體驗不一樣的日常生活。

幽默大師林語堂說的這句諺語打中包括我在內無數旅人的心，回想幾年前一趟三個月南美之旅結束後，在經過 50 多個鐘頭辛苦舟車勞頓，終於回到高雄家中那刻，我打開塵封已久窗簾，見到遠方的八五大樓，似乎聽到它在對我說「歡迎回家」，而我也不由自主輕聲回了一句「回家真好」！

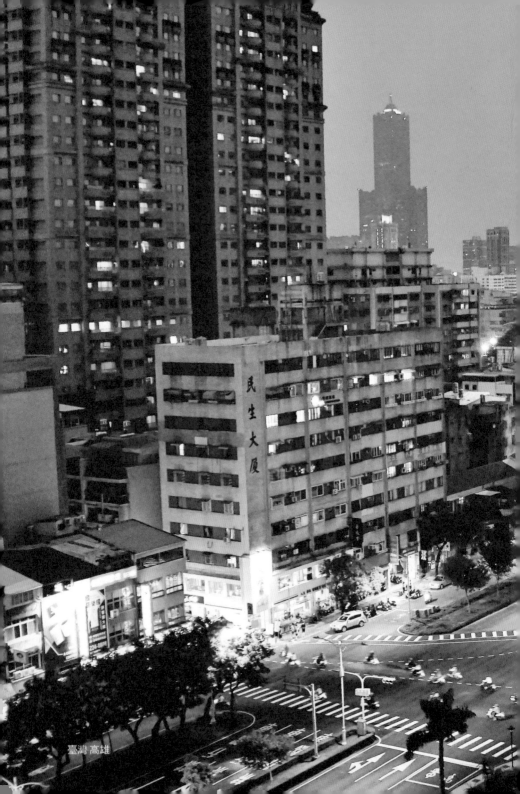

臺灣 高雄

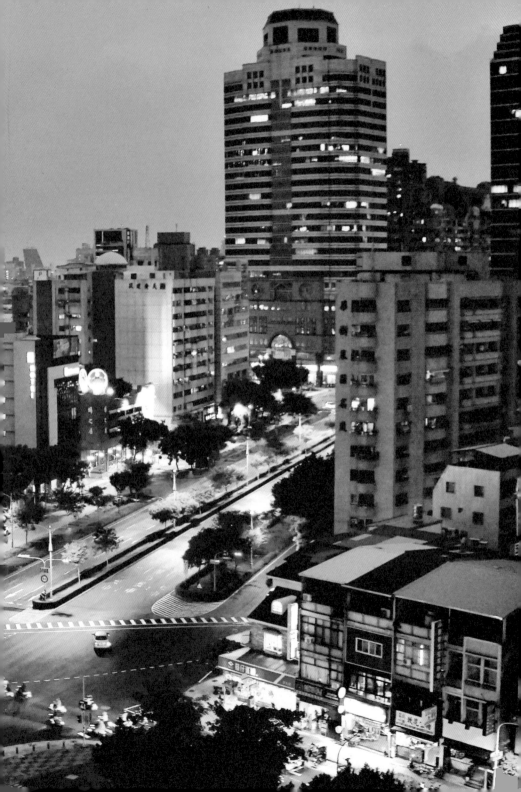

VU00151

一百則旅行諺語，
一百個你該旅行的理由

作者 —— 田臨斌（老黑）

繪圖 —— Olivia

攝影 —— 田臨斌（老黑）、Olivia

主編 —— 林潔欣

企劃 —— 王綾翊

設計 —— 江儀玲、林謙謙

一百則旅行諺語，一百個你該旅行的理由 /
田臨斌（老黑）著 . -- 一版 . -- 臺北市：時
報文化出版企業股份有限公司 , 2021.10
面；　公分
ISBN 978-957-13-9466-4（平裝）

1. 旅遊　　　992　110015471

ISBN 9789571394664
Printed in Taiwan

第五編輯部總監 —— 梁芳春

董事長 —— 趙政岷

出版者 —— 時報文化出版企業股份有限公司

　　　　108019　臺北市和平西路 3 段 240 號 3 樓

　　　　發行專線 —— (02)2306-6842

　　　　讀者服務專線 —— 0800-231-705・(02)2304-7103

　　　　讀者服務傳真 —— (02)2304-6858

　　　　郵撥 —— 19344724　時報文化出版公司

　　　　信箱 —— 10899 臺北華江橋郵局第 99 信箱

時報悅讀網 —— http://www.readingtimes.com.tw

法律顧問 —— 理律法律事務所 陳長文律師、李念祖律師

印　　刷 —— 勁達印刷股份有限公司

一版一刷 —— 2021 年 10 月 8 日

定　　價 —— 新臺幣 420 元